Majorque

L'Ile aux mille visages

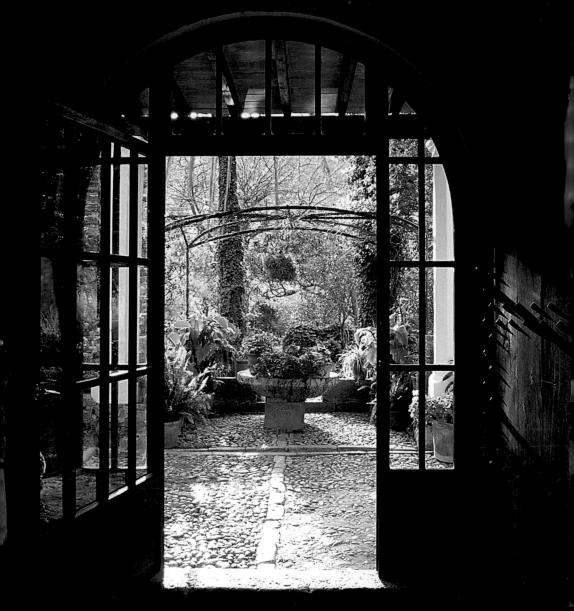

Majorque

L'Ile aux mille visages

Texte
ALBERT HERRANZ

TRIANGLE ▼ POSTALS

INDEX

Majorque

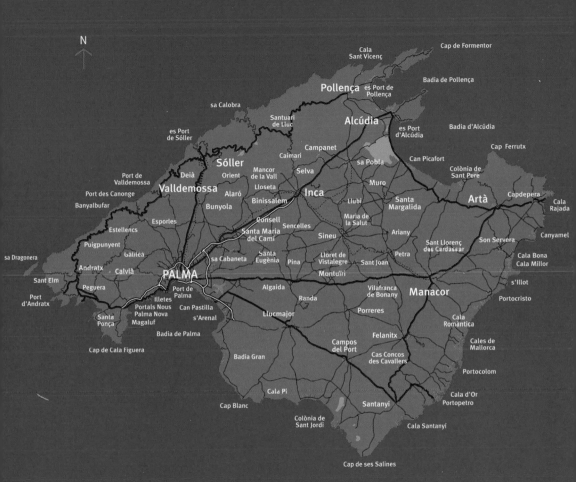

Majorque est probablement l'île de la Méditerranée occidentale la plus connue au monde. Combien de langues différentes ont prononcé son nom ? Combien d'êtres ont tissé leurs rêves sur les plages de Cala Rajada ou de Cala Figuera ? Qui n'a parcouru des yeux la côte de Sant Elm et découvert l'ombre endormie de l'île de Sa Dragonera ? Qui n'a senti, avec un léger frisson, les échos lointains des pirates et des corsaires, sur les ports de Sóller, Andratx et Pollença ? Majorque est l'île où cohabitent des personnages d'histoires merveilleuses, transmises oralement de génération en génération, les dragons et les géants et des personnages réels, appartenant au monde de la légende populaire et des magazines mondains, les stars du cinéma et les millionnaires fortunés... Majorque possède une géographie variée, source de surprises : elle est interrogation inépuisable pour le voyageur curieux et île aux trésors pour le touriste avide de sensations... Majorque est une île contradictoire, où le passé et le présent s'entremêlent. À l'ombre des treillages paresseux ou sur les plages animées, il est difficile de deviner la personnalité de cette île précieuse, une personnalité captivante et versatile.

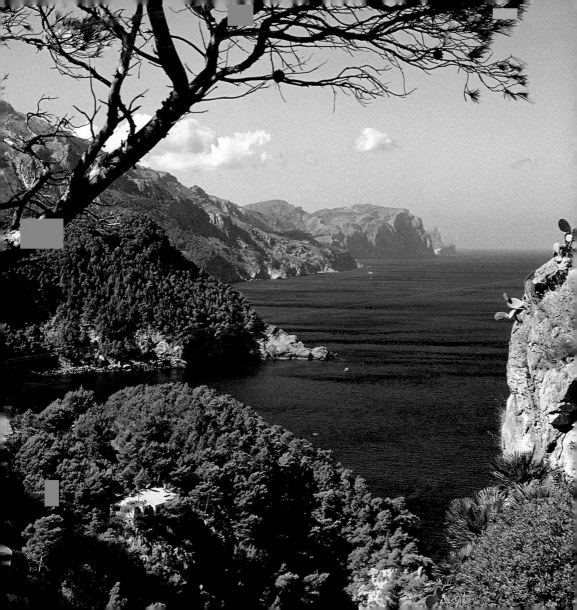

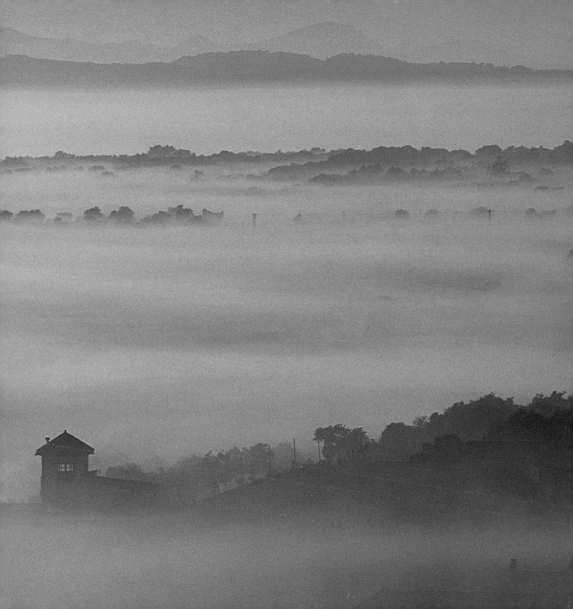

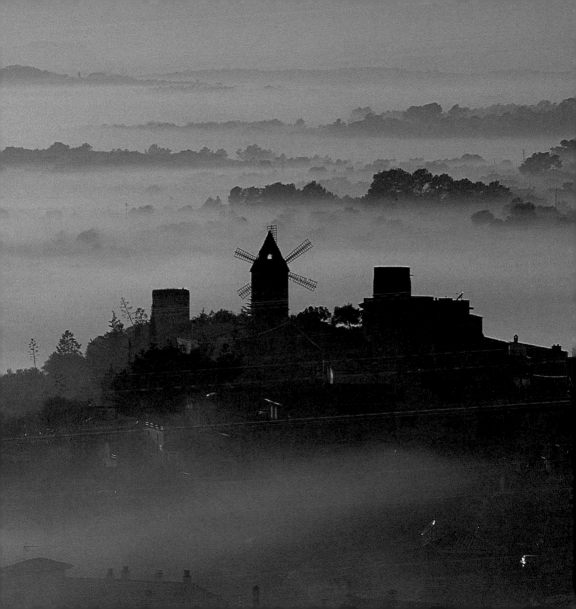

L'Ile aux mille visages

Majorque est une mosaïque d'innombrables couleurs qui composent
son territoire géographique et humain. Au cœur de la Méditerranée,
elle attend patiemment le visiteur.

Sur un territoire d'à peine 3640 km², ses habitants son les gardiens
zélés d'un monde millénaire plein de réminiscences arabes, de traces
laissées par les voyageurs discrets à travers le temps, d'échos d'époques
où régnaient le sabre et la peur, mais aussi la lumière de sages tels que
Ramon Llull, qui souhaitait unir dans la paix universelle les trois religions
du Livre qui ont marqué ce coin bleu de Méditerranée. Cependant,
malgré ce zèle, les Majorquins sont un peuple affable et tolérant.

L'intérieur de l'île semble deviner la mer d'écume qui entoure
la *roqueta* tandis que la côte rêve des parfums des vergers, de la terre
humide de l'intérieur, une terre de paysans tranquilles, de courageux
marins, des côtes abruptes du Nord aux plages aimables des baies de
Palma et d'Alcúdia, qui parfois semble somnoler sous le soleil de midi.
Ne nous laissons pas tromper par les apparences : sous le manteau doré
du soleil, l'activité bat son plein. Majorque n'hésite pas adopter des
mœurs et us modernes, à essayer de nouvelles formules, car elle a été
la patrie d'anciens marchands audacieux. Malgré son caractère ironique,
sa sagesse éclairée par le soleil, née de l'olivier ancestral, lui permet de
garder un certain scepticisme face à la modernité. Cette même force qui
lui fait adopter certains éléments de celle-ci, lui permet d'en abandonner
d'autres. C'est cette réserve insulaire qui permet au passé et au présent de
cohabiter dans l'île; cette réserve, qui est peut-être aussi de la méfiance,
en fait une mosaïque de forts contrastes. Chacune des pièces qui la

Le printemps peint les champs de couleurs

composent mérite d'être connue, d'être savourée, comme on savoure l'odeur de la fleur d'oranger ou le lent passage des journées d'été.

Cette mosaïque de contrastes est un secret que partagèrent les voyageurs et aventuriers des siècles passés, jusqu'à ce qu'il éclate au grand jour dans les années cinquante du vingtième siècle. Majorque vécut alors un boom touristique, auquel on tente actuellement de mettre un certain frein. Rejetant une politique d'expansion touristique propre d'autres époques, Majorque s'essaye à de nouvelles formes de protection et de récupération de son territoire : parcs naturels, protection de plages vierges... C'est ainsi que l'on peut pratiquer la randonnée, dans des endroits tout ce qu'il y a de plus « in », parcourir les églises et musées avec curiosité, se baigner sur ses plages, s'asseoir dans un celler (cave à vins) et goûter ses vins peu connus ou simplement jouir d'une fin d'après-midi en dégustant un plat de poisson bien frais.

Majorque est fille de sensibilités diverses; chacun y trouvera son compte : les adeptes des visites organisées et les amateurs d'aventure et de spontanéité.

Les anciennes « possessions » constituent un précieux patrimoine

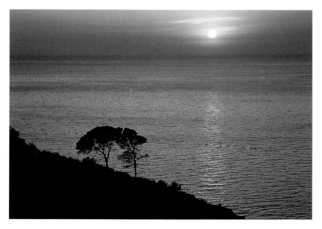

Le principal attrait de l'île est son littoral

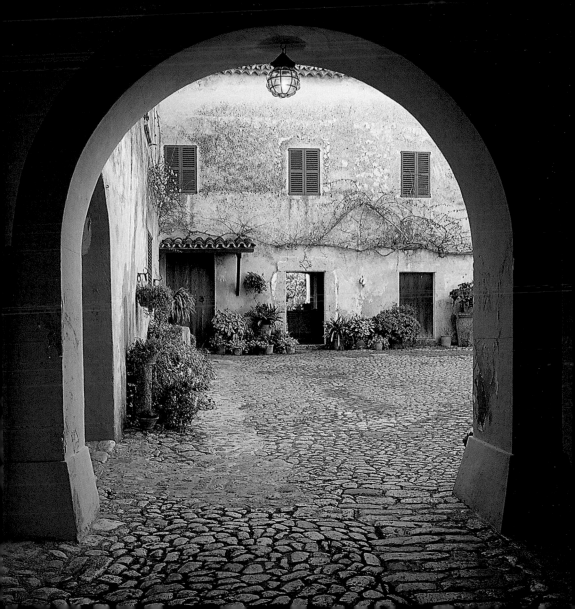

I

Palma de Majorque
Calvià
Andratx
Valldemossa
Deià

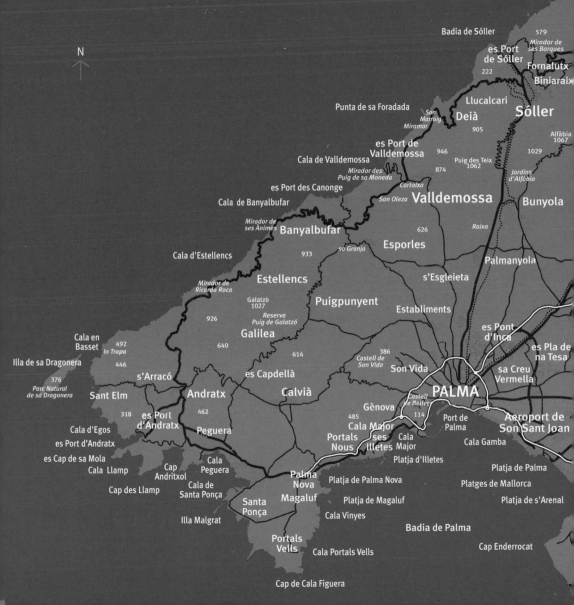

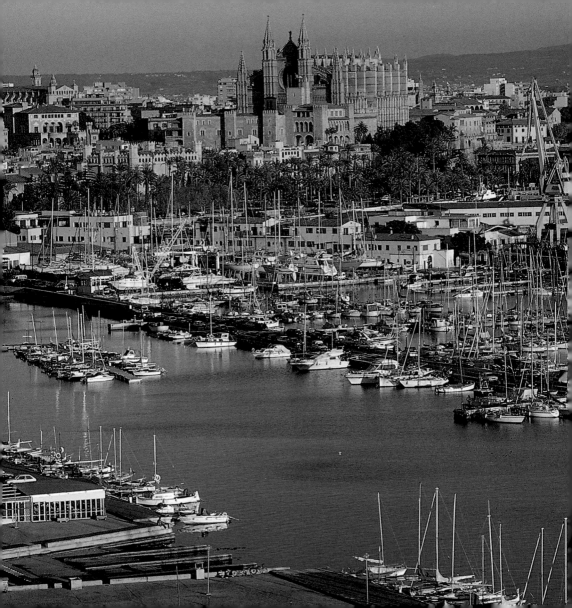

Palma de Mallorca

Capitale de l'île. Ville première au point que c'est ainsi que les Majorquins l'appelèrent : *Ciutat*, simplement, qui veut dire ville en majorquin. À cause de l'influence de la renaissance italienne, elle récupéra à cette époque son ancien nom romain, Palma et les deux noms ont subsisté jusqu'à aujourd'hui. Elle est la porte de sortie, le pont précieux qui relie les insulaires au monde extérieur, à la fois foyer de nouvelles, d'arrivées et d'union avec ce monde qui, parfois, semble si lointain.

La baie de Palma était très appréciée dans l'Antiquité et cela induisit les Romains à y fonder un établissement. Plus tard, après le passage des Vandales et des Byzantins, les Arabes l'agrandirent et en firent un verger resplendissant, ce qui fit dire à Jaume I le conquérant, admiratif, que Medina Mayurqa était la plus belle ville que ses yeux aient jamais contemplé.

Ciutat vit passer les rois et les marchands chargés de pièces d'or et d'histoires fantastiques jusqu'à ce qu'un autre visiteur illustre, Charles Quint, manifeste à nouveau son admiration devant les murs de la ville. Et c'est ainsi que les siècles passèrent, laissant leurs traces sur cette ville millénaire, ancien emplacement romain, ancienne capitale de royaume et aujourd'hui ville européenne par excellence.

Que l'on arrive en bateau ou en avion, on remarque immédiatement les silhouettes de deux édifices urbains : la Seu (la cathédrale) et le château de Bellver.

La Seu domine la baie et c'est peut-être le bâtiment qui résume le mieux la ville. Elle possède un plan rectangulaire et trois nefs et présente

La superbe cathédrale domine
un port cosmopolite

non seulement des exemples d'art gothique et baroque, mais aussi, à l'intérieur, un lustre votif monumental, œuvre de l'architecte Antoni Gaudí et une chapelle décorée par Miquel Barceló, artiste majorquin de réputation internationale, encore en cours d'exécution. Des siècles d'art insulaire se retrouvent dans cette oeuvre collective qu'est La Seu. À côté d'elle se trouve le Palau de la Almudaina, ancien palais des rois de Majorque, mélange d'art médiéval chrétien et musulman, qui sert aujourd'hui de lieu d'accueil aux visiteurs illustres des Rois d'Espagne. Et au pied de ces deux monuments s'étend le Parc de la Mar, un parc où les habitants de Palma peuvent se promener, écouter des concerts et profiter d'autres activités ludiques en regardant le reflet de la cathédrale dans les eaux de son bassin.

Apprenti dans la cathédrale, l'architecte Guillem Sagrera projeta Sa Llotja, un bel édifice aux colonnes légères qui, avec le Consolat de Mar, – siège actuel du gouvernement autonome –, sont deux témoignages taillés dans la pierre de l'importance que la mer eut pour la ville. Las de la légèreté avec laquelle ses concitoyens payaient leur dû, Guillem

Les larges entrées embellissent les maisons seigneuriales

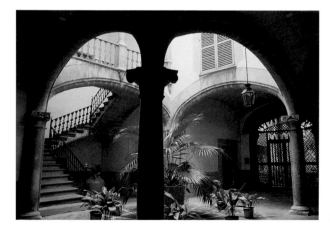

Cour d'accès à Can Vivot

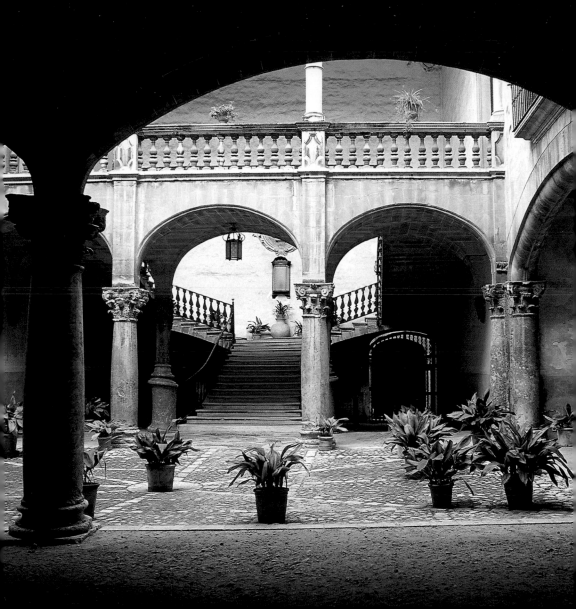

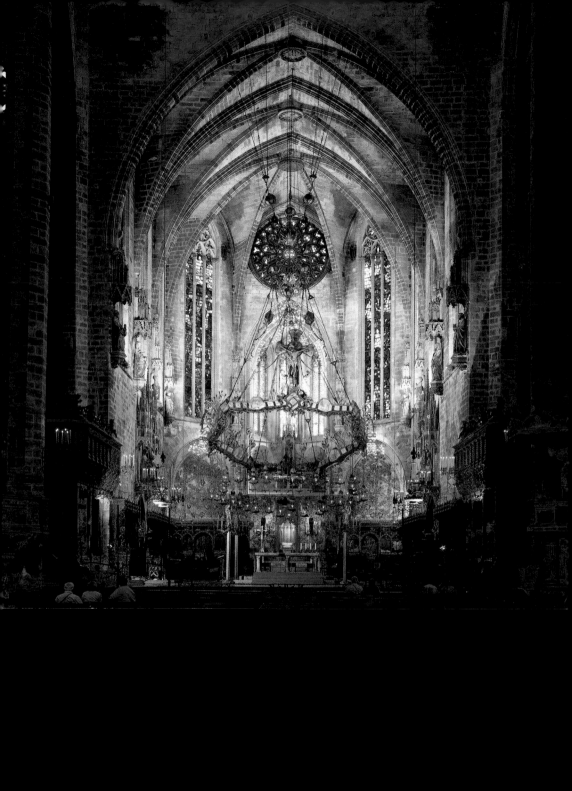

Sagrera s'en fut à Naples. Et ce n'est pas étrange, car la relation avec l'Italie est assez étroite à maints égards : les amples patios gothiques ouverts de la vieille ville en témoignent : Can Oleza, Can Oleo, Can Catlar, Can Berga, Can Morei...

Le château de Bellver, d'où l'on embrasse, sur ses murailles, toute la baie et la ville, est également un exemple de cette relation, avec son plan circulaire. On peut diviser l'ancienne Palma selon les dénominations traditionnelles de Canamunt et Canavall (la partie haute et la partie basse), dont la ligne de partage est l'ancien cours du torrent de Sa Riera. La partie ancienne de la ville est celle qui recèle le plus de trésors, comme ses innombrables églises (Santa Eulària, Sant Jaume, Monti-sion...), le cloître gothique de Sant Antoniet, les Bains Arabes, ses patios calmes... Et le centre névralgique de la ville, Cort (la mairie) à la façade Renaissance, le Palau del Consell à la façade néogothique ou plus loin, la Plaça Major, toujours bouillante d'artisans et d'artistes de rue, le modernisme du Gran Hotel, Can Casasayas, « El Águila », Can Corbella, Can Forteza Rey. Les quartiers d'Es Molinar, El Terreno et Santa Catalina méritent

À l'intérieur de la Seu, le baldaquin conçu par Gaudí est remarquable

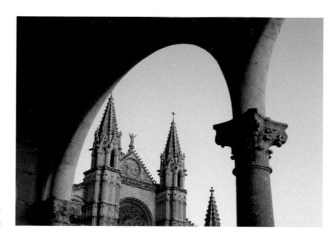

Les tours de la cathédrale, vues du Palau March

également une visite. El Terreno fut, en d'autres temps, un quartier résidentiel, comme en témoignent les maisons cossues dans lesquelles des artistes de la réputation de Rubén Dario, Gertrude Stein, Camilo José Cela, Rusiñol, Albert Vigoleis trouvèrent refuge et résidence. Les quartiers d'Es Molinar et Santa Catalina, par contre, sont d'origine modeste, au caractère marin prononcé et on peut y déguster la riche gastronomie de l'île.

Palma possède d'autres atouts tels que ses galeries d'art et ses centres culturels (Misericòrdia, Flassaders, Sa Nostra, Grand Hotel...) qui contribuent au dynamisme culturel de la ville. La Fundació Joan Miró, qui propose au visiteur toute une série d'activités intéressantes et expose des œuvres du célèbre peintre amoureux de l'île, est un peu éloignée du centre. On peut également choisir de plonger dans la nuit toujours changeante des environs de Sa Llotja, Gomila ou du port de plaisance qui occupe la partie centrale de la baie.

Casa Forteza Rey

Boulangerie moderniste

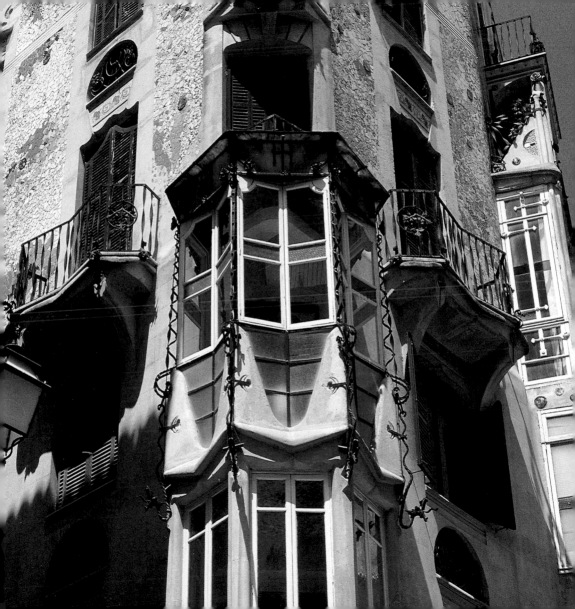

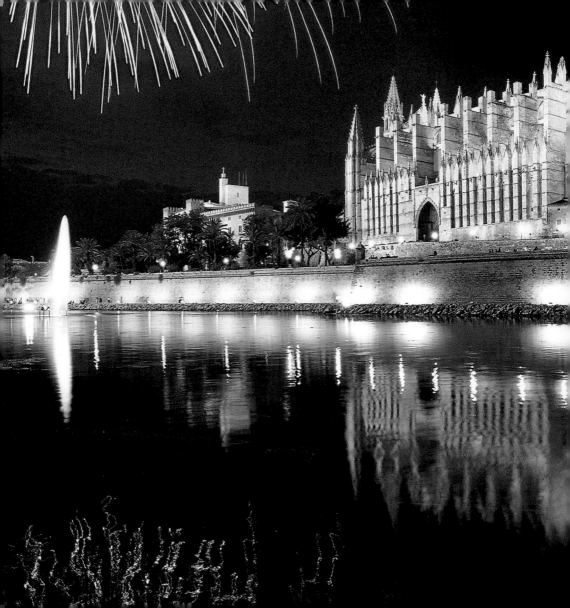

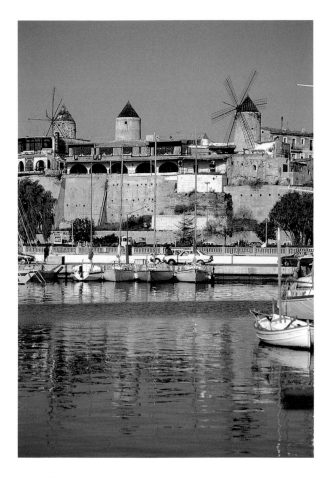

À Palma, moulins à vent dans le quartier d'Es Jonquet
← Feux d'artifice sur le Parc de la Mar

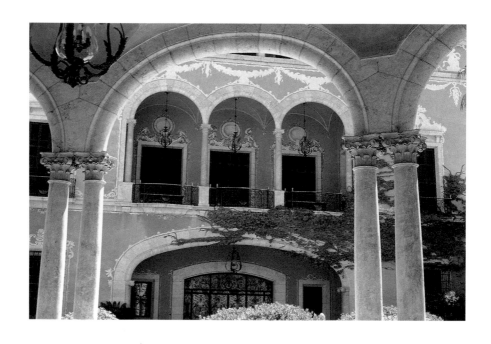

Palau March, siège du musée de la Fondation Bartolomé March
La Llotja, l'un des édifices les plus emblématiques de Palma →

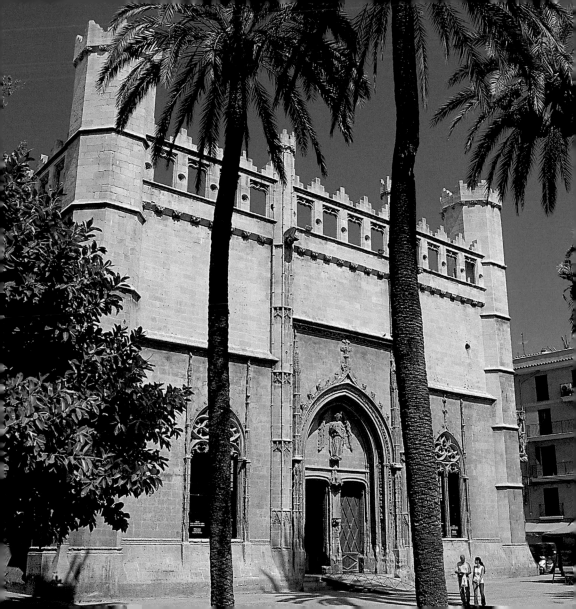

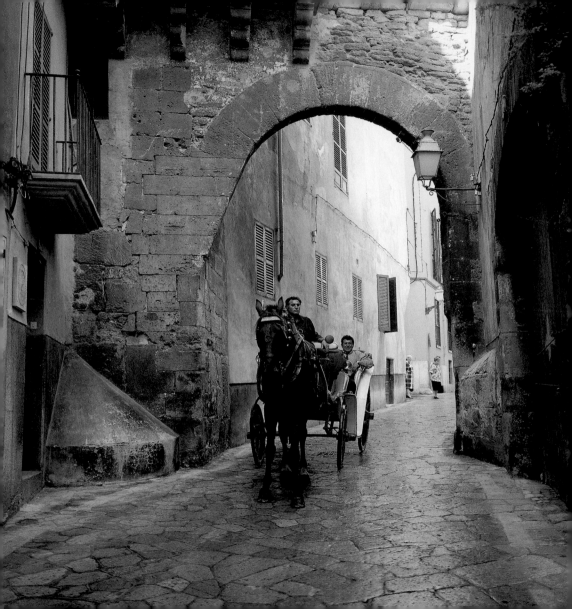

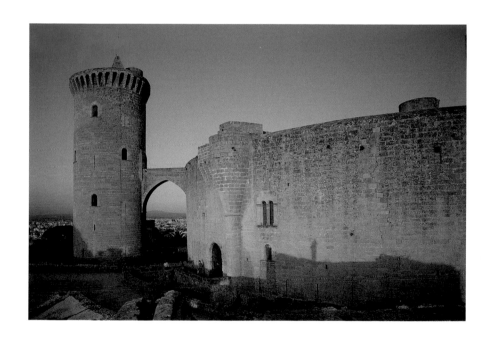

De sa colline, le château de Bellver domine Palma

← *Le promeneur découvre le passé de la ville en se promenant dans la vieille ville*

Les moulins particuliers du Pla de Sant Jordi →→

Portals Nous

Portals Nous est le petit Monaco de Majorque. Son port de plaisance exclusif est le refuge et le lieu de rencontres des personnalités et des célébrités qui visitent Majorque. Pour connaître la mode de l'année prochaine, ou simplement observer ces personnages et jouir d'une ambiance « chic », il suffit de choisir Portals Nous. Cette enclave au caractère ludique et élitiste se trouve sur la commune de Calvià, entre Bendinat et Costa d'en Blanes. Jusqu'au début de la guerre civile, de nombreuses familles de classe moyenne y possédaient une résidence secondaire. À la fin des années cinquante, le premier hôtel y fut inauguré et actuellement, on trouve sur son port six hôtels, onze bars et environ dix restaurants. Il faut souligner qu'en 1986, on y fonda un port de plaisance avec 670 amarres et un club de voile qui accueille près de 500 élèves en été.

Cala Portals Nous et l'îlot En Sales

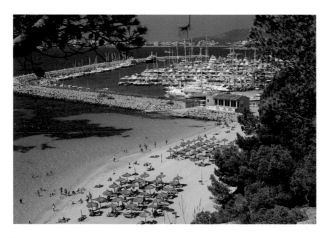

Le port de plaisance

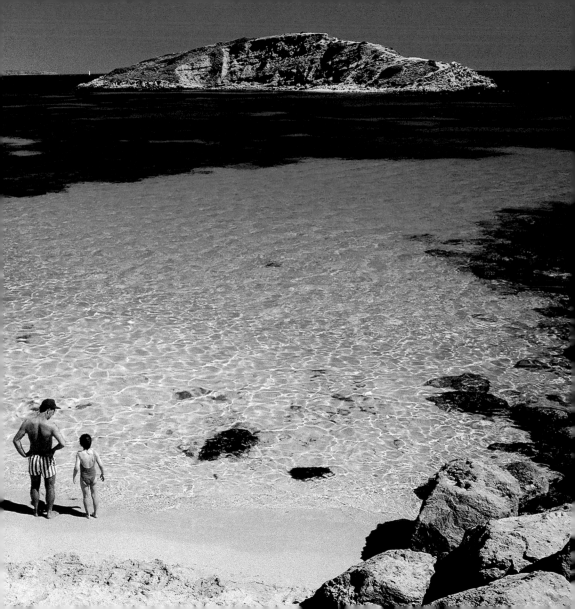

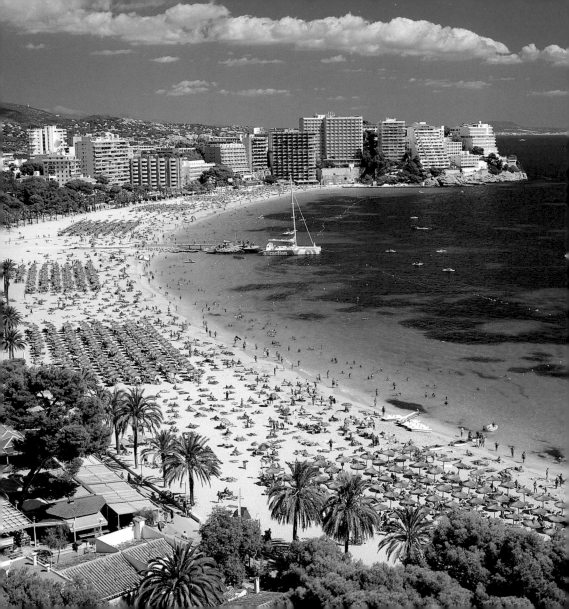

Magaluf

Magaluf, également située sur la riche commune de Calvià, pionnière du tourisme à Majorque, est peut-être l'endroit qui a le plus souffert d'agressions sur l'île. Cependant, c'est aussi le premier à avoir bénéficié de la nouvelle sensibilité qui a vu le jour dans le secteur touristique majorquin. Lieu de loisir traditionnellement britannique, c'est à Magaluf que voit le jour une partie de la mode et des musiques qui déterminent ensuite les nouvelles tendances en Grande Bretagne.
À côté de l'offre touristique traditionnelle, Magaluf essaye de nouvelles formules plus compatibles avec le respect de l'environnement. Avec de longues plages bordées d'une belle avenue, elle récupère peu à peu son charme perdu. Sur ses côtes, on commence à deviner le nord montagneux de l'île.

Platja Gran de Magaluf

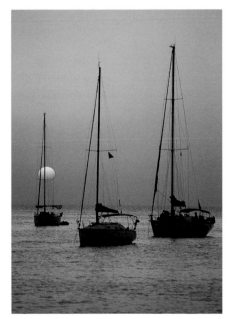

Crépuscule sur la mer

Santa Ponça

E al cessar que féu lo vent veem la yla de Maylorque (Et lorsque le vent
cessa, nous vîmes l'île de Majorque) raconte le roi Jaume I dans ses
chroniques de la conquête de l'île. Les paisibles côtes de Santa Ponça
furent le théâtre de l'arrivée des troupes chrétiennes, comme ses
habitants le rappellent chaque année avec un simulacre et un
discours qui souligne toujours l'aspect positif du mélange des
cultures. Santa Ponça a été un lieu de passage, comme en
témoignent, entre autres, les nombreux gisements préhistoriques
et les vestiges de fabriques puniques. Les plages ne sont pas le seul
atout de Santa Ponça; ici les amateurs pourront vivre pleinement leur
passion pour le golf au Club de Golf de Santa Ponça, où a lieu le
célèbre Open des Baléares, ou bien profiter d'autres installations
sportives (un fronton, des pistes de tennis, des terrains de football...)
ou encore participer aux régates du Club Nàutic de Santa Ponça.

Îlots Es Malgrat

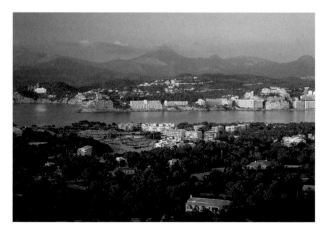

*Vue générale de
Santa Ponça*

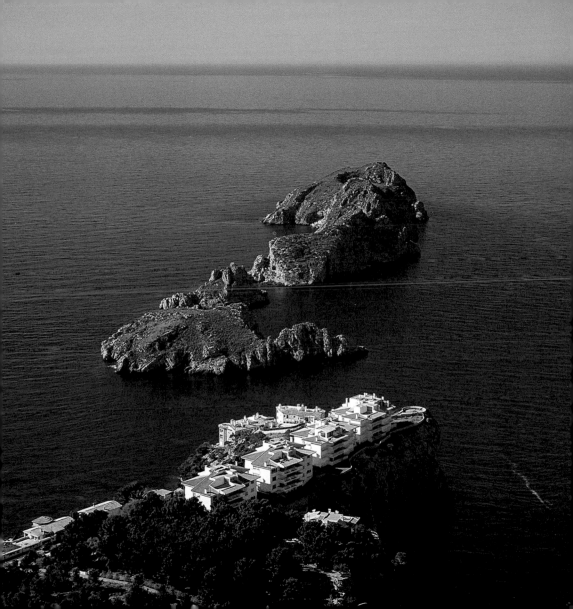

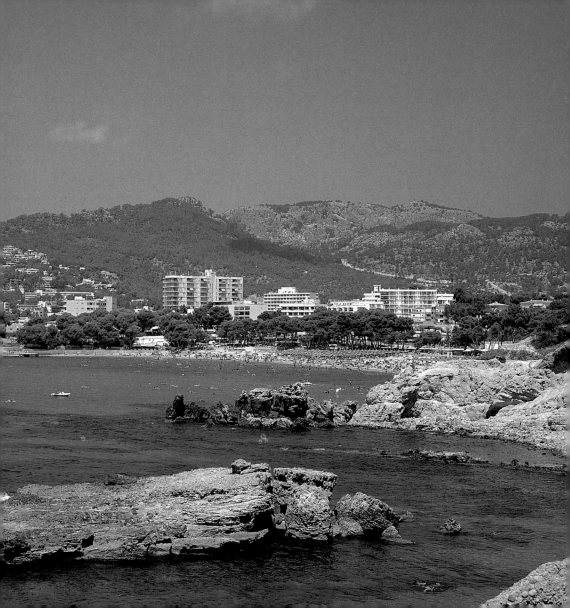

Peguera

Peguera est une localité très récente, même si elle n'en a pas l'air. Son urbanisation commença en 1958. Mais il y a des témoignages de la fabrication de poix (*pega grega*) dans ses environs au xiv ème siècle et c'est cette activité qui semble être à l'origine de son nom. Aujourd'hui, malgré son activité touristique, la région conserve encore des exemples d'un passé agricole riche qui lui permit, à la fin du xix ème siècle, d'exporter de grandes quantités de câpres vers la France.

À Peguera, en exerçant sa curiosité, on peut conjuguer la plage et la randonnée et découvrir pourquoi des peintres privilégiés tels que Francisco Bernareggi, Pedro Blanes et Antoni Gelabert y vécurent.

Punta des Carabiners
et au fond, Peguera

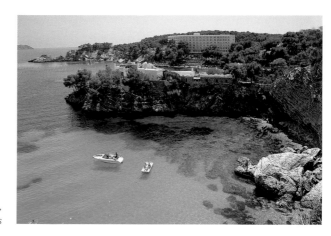

Es Racó de ses Llises,
à Cala Fornells

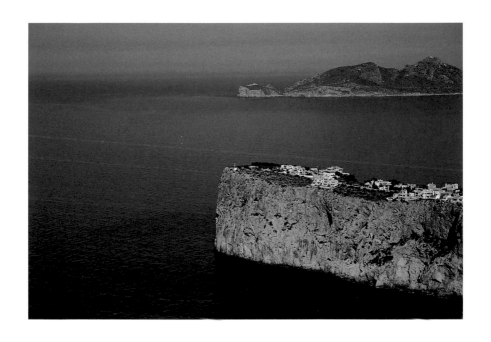

Es Cap de Sa Mola, face à l'île de Sa Dragonera
Camp de Mar, une urbanisation côtière près d'Andratx →

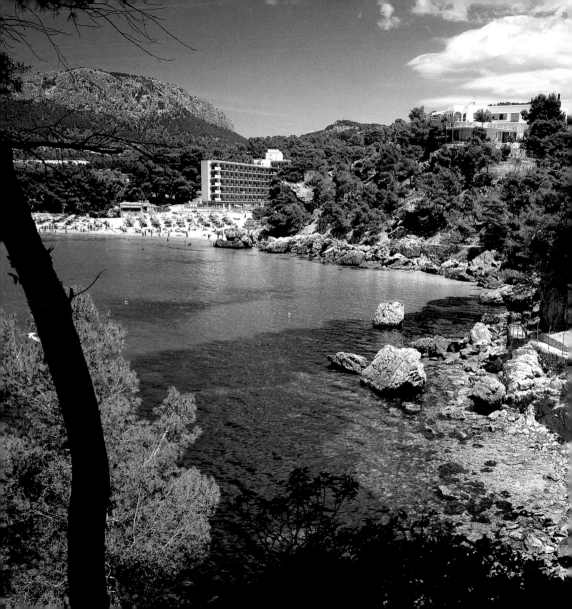

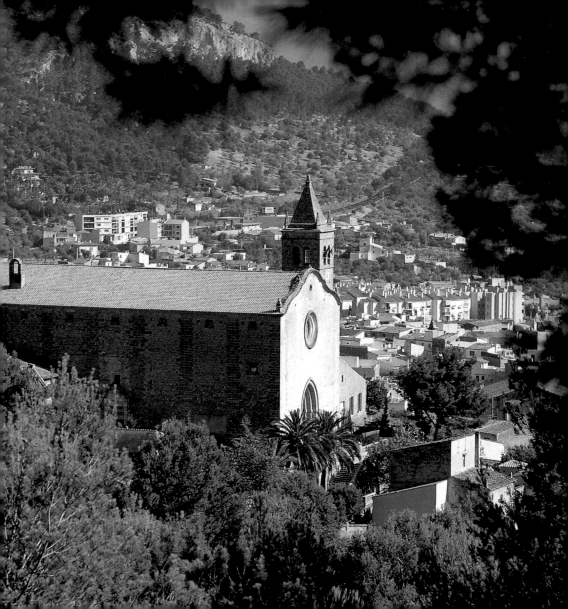

Andratx

Andratx est une localité dynamique qui, jusqu'au XIV ème siècle, vivait le dos tourné à la mer à cause des fréquentes attaques barbaresques. Plus tard, elle devint une localité de pêcheurs et d'agriculteurs. Andratx, qui vit aujourd'hui essentiellement du tourisme, est l'un des villages les plus légendaires de l'île; ses étroites ruelles et ses larges avenues fourmillent d'histoires de contrebandiers, de pirates, de mercenaires, d'émigrants devenus riches en Amérique ou morts dans la misère. Andratx est une commune de moyenne montagne : elle n'est pas encaissée dans une seule vallée, mais s'étend sur plusieurs vallées semées d'amandiers et de blé.

Il faut visiter l'église et le Castell de Son Mas, qui aujourd'hui abrite la Mairie. Andratx est également connue pour son artisanat d'élaboration de cordes, dû à l'abondance du *garballó* (petit palmier). À côté d'Andratx se trouve la petite localité de s'Arracó. Pour les

*Andratx, au pied de la
Serra de Tramuntana*

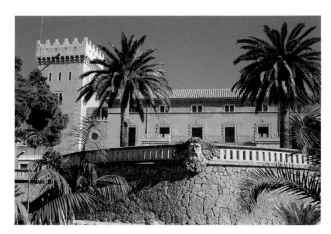

*Le château de Son Mas,
siège de la mairie*

amoureux de la nature, il existe différentes aires naturelles d'intérêt, comme Cap des Llamp ou Cap d'Andritxol, où l'on peut observer une faune variée : des hérissons, des lapins et des genettes, entre autres. L'embouchure du torrent des Saulet est aussi un endroit intéressant; il abrite une des populations stables de crapaud vert, sous-espèce endémique de Majorque. On remarquera son port avec son beau canal et les barques des pêcheurs amarrées. Andratx est fréquentée par un tourisme de qualité. À l'est du port se trouve la Mola d'Andratx, une petite péninsule unie par une langue de terre étroite d'où l'on voit l'île de Sa Dragonera.

Embouchure du Torrent des Saulet

La masse du Puig de Galatzó préside la vallée et les eaux du port →→

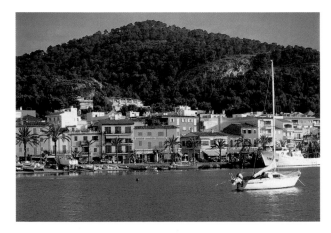

Façade maritime du port d'Andratx

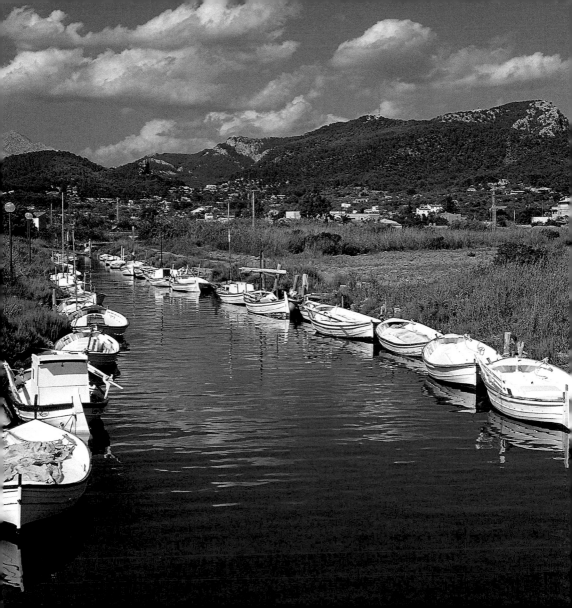

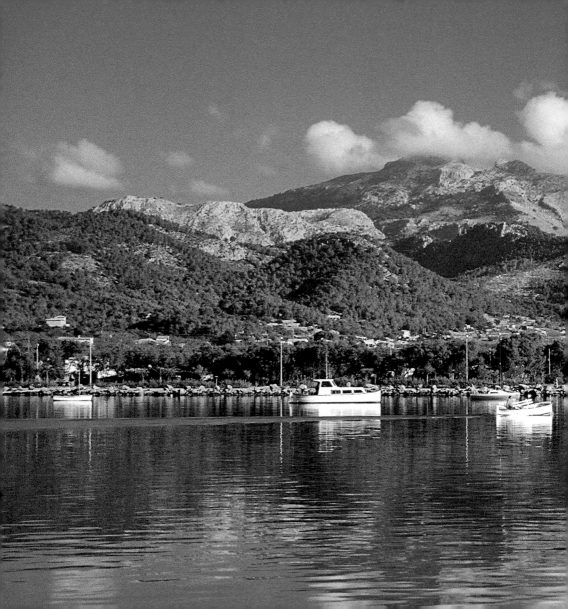

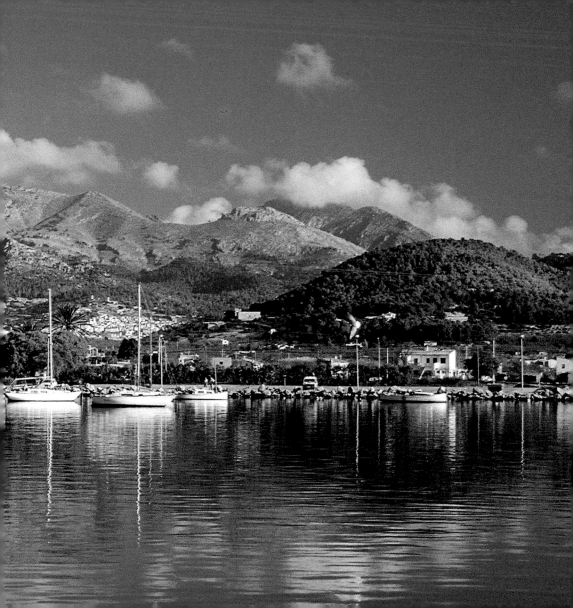

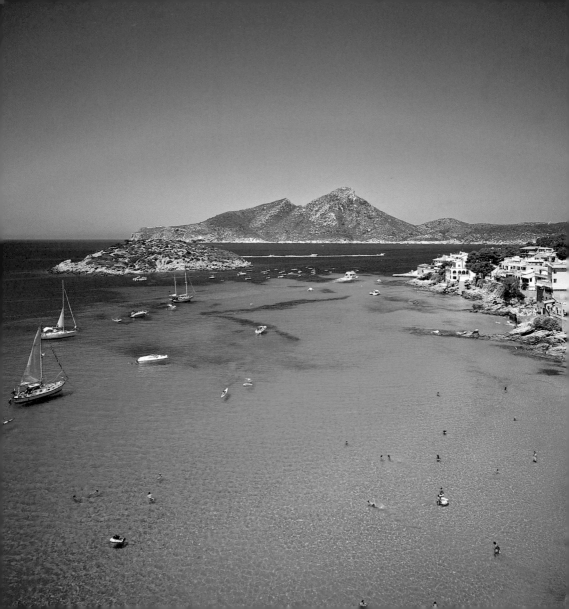

Sant Elm

Dans l'ancienne localité de pêcheurs, Sa Dragonera est omniprésente.
Cet îlot, dont la forme rappelle un dragon endormi (*dragó*, en catalan),
est une terre de lézards et aussi un Parc naturel, à cause de sa richesse
en oiseaux marins et en rapaces, de son riche fonds marin et parce
que la menace d'urbanisation réveilla la conscience des Majorquins,
provoquant un mouvement d'ampleur nationale pour la protection de
l'îlot. On peut dire que c'est ici qu'est né le mouvement écologiste en
Espagne. En partant de Sant Elm, on peut visiter l'îlot grâce à un service
public de bateaux, qui jouit d'un horaire très large.

À environ 400 mètres du niveau de la mer se trouve Sa Trapa,
un paysage impressionnant de falaises dominé par les ruines d'un
monastère trappiste. Il faut mentionner les quatorze espèces d'orchidées
qui y existent. L'ancienne tour de vigie et le sable blanc de la plage
de Sant Elm justifient à eux seuls la visite.

*L'îlot Es Pantaleu, en
face de Sa Dragonera*

*Cala en Basset, un coin
agréable d'accès difficile*

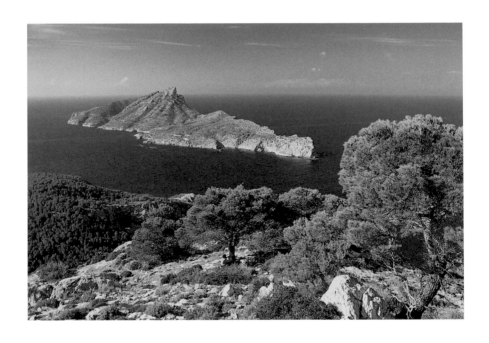

L'île de Sa Dragonera, vue du mirador de La Trapa
Exemples de la flore et de la faune présentes dans le Parc Naturel →

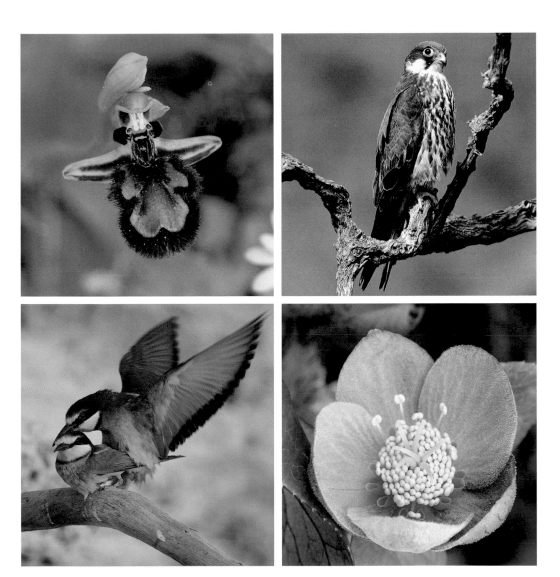

Estellencs

C'est un petit village, aussi bien du point de vue physique qu'humain; environ 300 habitants y vivent. Il est encaissé dans la vallée et entouré de montagnes : Moleta s'Esclop (900 m), Sierra de Pinotells (730 m), Penyal del Moro (618 m), Moleta Rasa (681 m), Serra del Puntals (882 m), sans oublier l'ombre inquiétante du Galatzó (1027 m).
D'ici on peut faire différentes excursions dans les montagnes des environs ou se baigner dans le port, situé à une certaine distance.
Les tours de défense de la commune sont une constante, fruit de l'ancienne menace des pirates.
Le clocher de l'église est une de ces anciennes tours, qui a été réformée.
En venant d'Andratx, il faut s'arrêter à Es Grau, un mirador consacré à l'ingénieur Ricard Roca, d'où on a une vue panoramique stupéfiante de la côte nord escarpée.

Estampe d'hiver

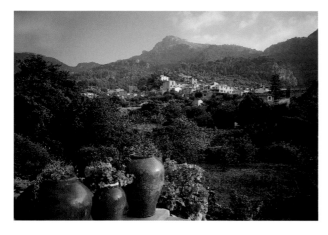

*Le village, abrité par la
Mola de Planícia*

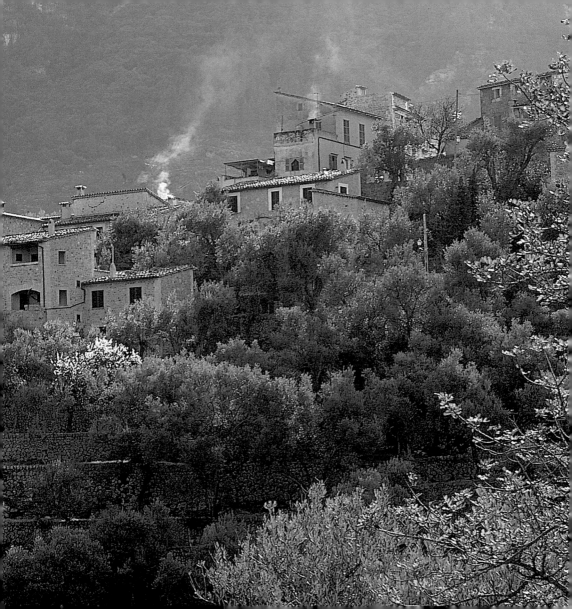

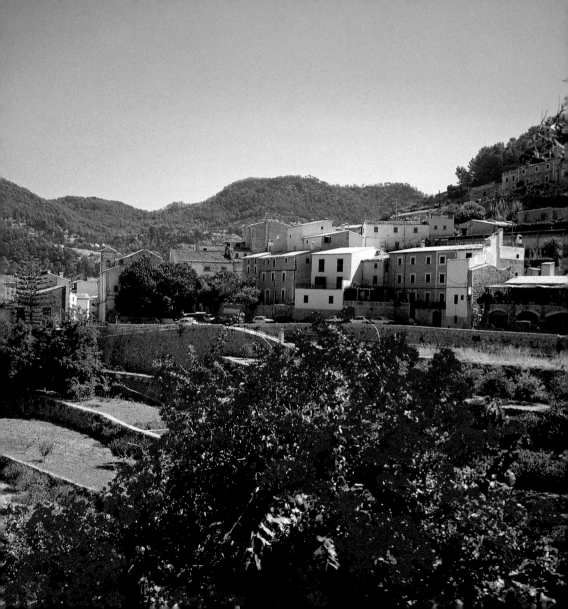

Banyalbufar

Comme Estellencs, Banyalbufar est un village de montagne avec un petit centre urbain. À 100 mètres au-dessus du niveau de la mer, il s'ouvre à celle-ci; même s'il n'est pas aussi encaissé qu'Estellencs, c'est le même paysage de cultures en terrasses ou *marges* qui s'offre au visiteur. Son nom vient de l'arabe *bunjola al-bahar*, qui veut dire « petite vigne de mer ». Il était célèbre pour son vin à l'époque romaine, jusqu'à ce que le phylloxéra qui frappa Majorque mette fin à la culture de la vigne. Le vin de malvoisie, spécialité de Banyalbufar, est produit à nouveau après des décennies d'oubli et c'est un délice, y compris pour les palais les plus exigeants. La culture du village est étroitement liée à l'eau : les nombreux moulins à eau et le *ma'jil*, système de distribution de l'eau implanté par les Arabes en sont la preuve. On remarquera la Talàia de ses Ànimes, à l'extérieur du village et dans le centre de celui-ci, la Torre de la Baronia.

Les maisons s'asseoient sur les terrasses

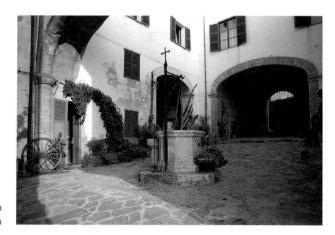

Patio intérieur de la Tour de la Baronia

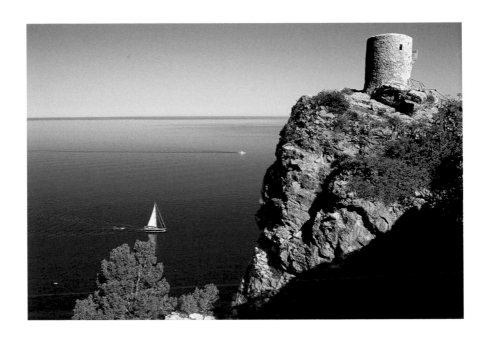

Tour de vigie au Mirador de ses Ànimes

Le couchant vu du même mirador →

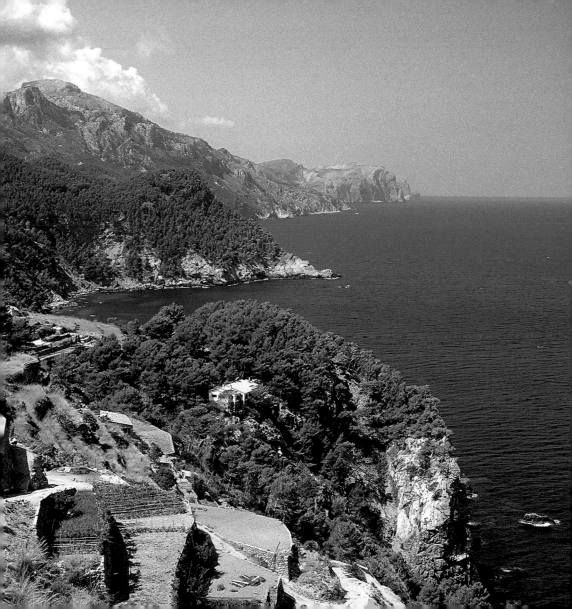

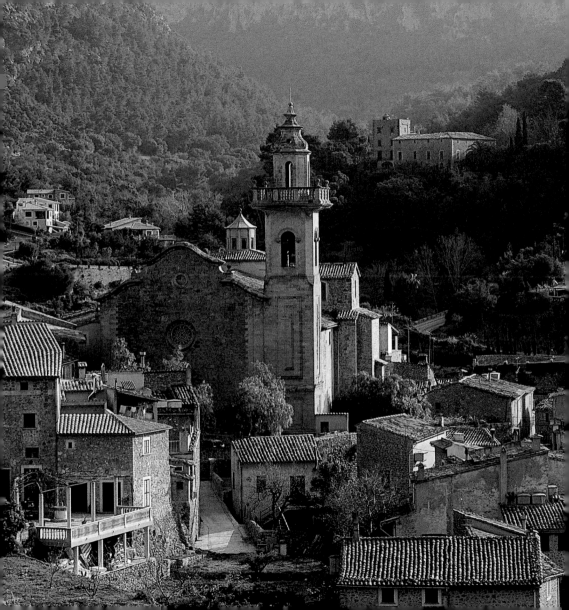

Valldemossa

Il est possible que Valldemossa soit la localité la plus connue de
Majorque. Des visiteurs illustres, comme Jovellanos, George Sand,
Frédéric Chopin, ou Rubén Darío se sont chargés de la faire connaître.
Sur l'ancien couvent des Chartreux, La Cartoixa, plane omniprésente,
l'ombre de Frédéric Chopin et de Georges Sand. Le couple célèbre résida
au village durant 1838-39, laissant derrière elle une riche collection
d'anecdotes et de ragots. George Sand écrivit son livre, « *Un hiver à
Majorque* », sur son expérience majorquine, un classique sur l'île.
Dans chaque maison du village, on peut trouver un carreau de faïence

La tour de Sant Bartomeu
dépasse des toits

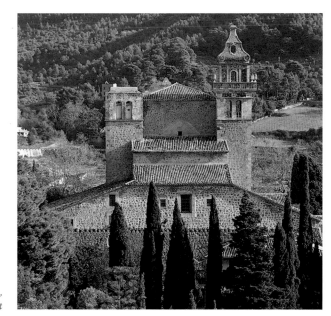

La Cartoixa possède, à elle seule,
un patrimoine culturel important

consacré à Santa Catalina Thomàs, la sainte la plus vénérée de Majorque. Originaire du village, la maison dans laquelle elle est née existe encore. Cependant, Valldemossa possède d'autres charmes, comme sa riche coca, une pâtisserie de pommes de terre et ses ruelles pavées, étroites et décorées où il fait bon se promener. À cinq kilomètres de là se trouve Miramar. C'était l'ancienne résidence de Luis Salvador, l'Archiduc d'Autriche, auteur de « Die Balearen », une œuvre encyclopédique sur les îles Baléares. C'est aussi à Miramar que Nicolau de Calafat fit installer la première imprimerie de Majorque et que Ramon Llull fonda en 1276 son école de traducteurs de langues orientales. Il faut également mentionner Son Marroig, qui abrite un musée consacré à l'Archiduc, l'Ermitage, le Port de Valldemossa et l'église paroissiale du XIII^ème siècle. Certains visiteurs illustres ont apporté leur contribution à Valldemossa, comme l'acteur Michael Douglas, promoteur de l'espace Costa Nord, où l'on peut jouir d'un bon repas, assister à des concerts ou à d'autres évènements culturels intéressants.

*Fleurs dans
la rue de sa Rectoria*

*Valldemossa, entre
l'église paroissiale et
la Charteuse →→*

Détente de chat

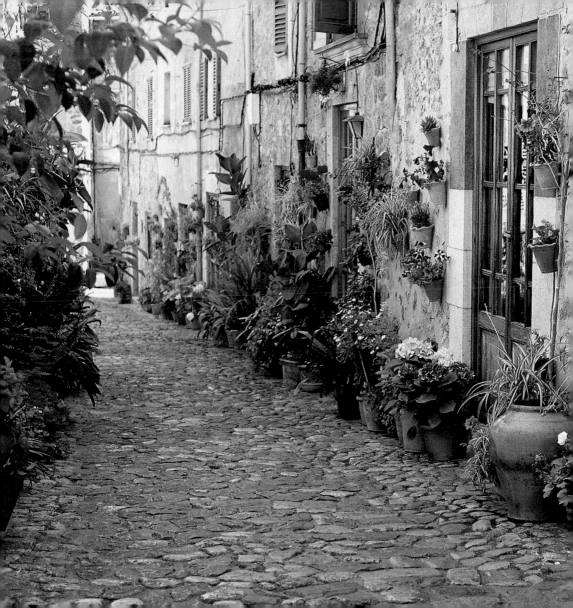

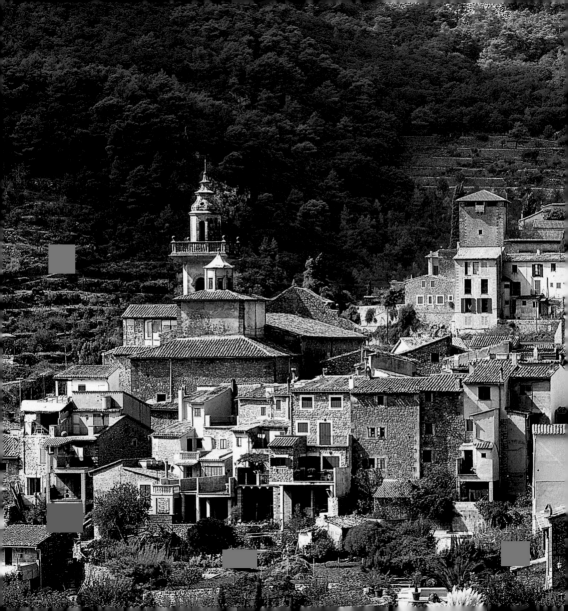

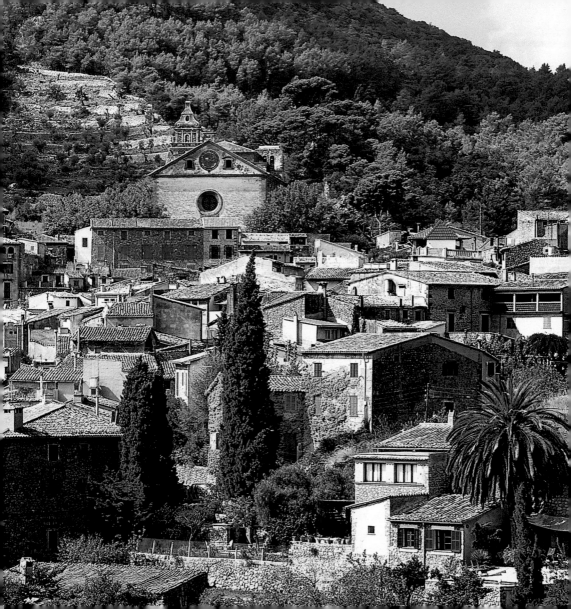

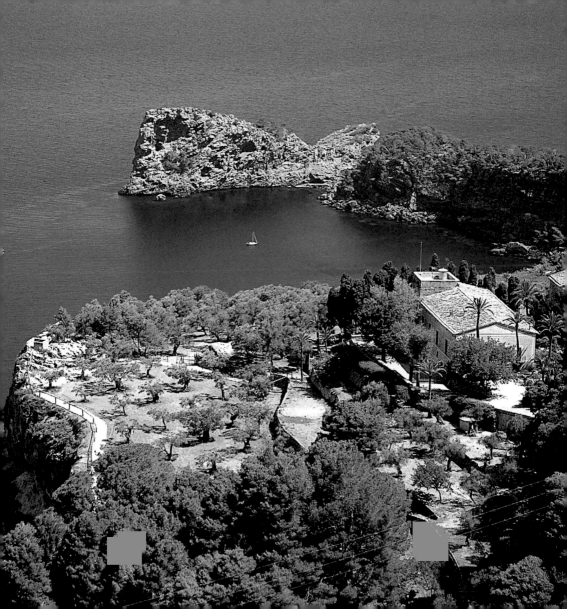

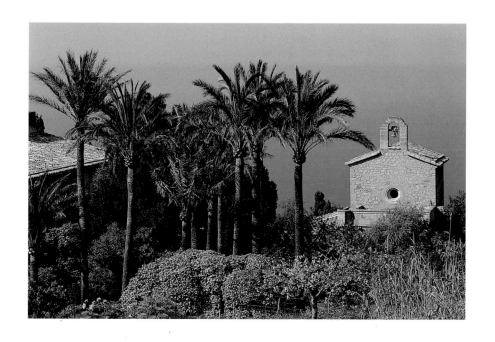

Ermitage de Miramar
← *De Miramar, on observe la pointe de Sa Foradada*

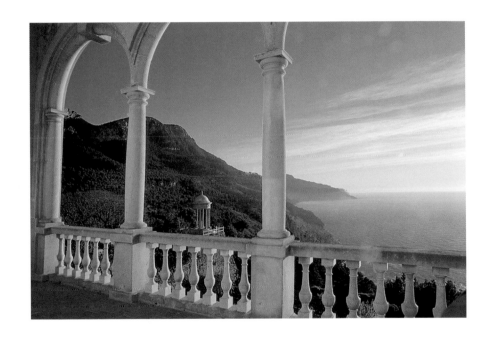

Galerie de Son Marroig

Contre-jour à Sa Foradada →

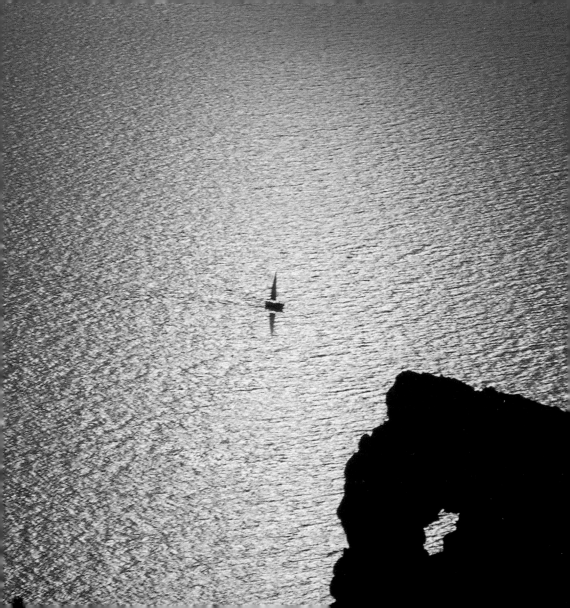

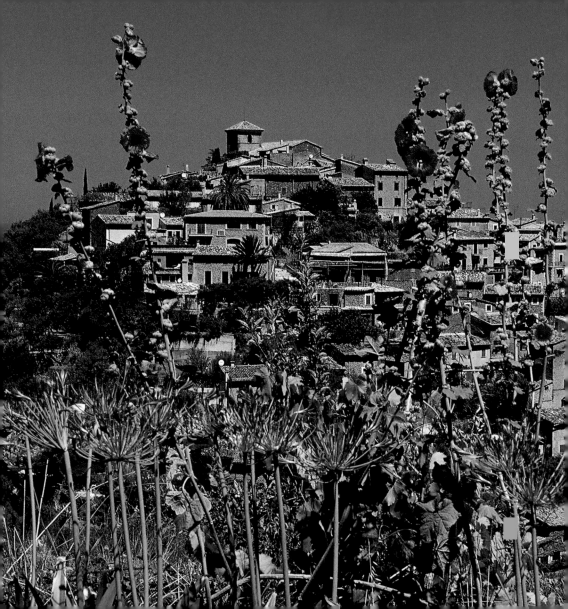

Deià

Le village est situé sur une colline à l'ombre du Teix (1062 mètres). Il est remarquable de par ses maisons de pierre qui escaladent la côte escarpée jusqu'à l'église et le cimetière. Celui-ci s'élève en pointe comme une proue vers le ciel et la mer.

Deià est d'origine arabe et cela se voit dans le tracé de ses rues et dans le système d'irrigation encore en usage. Le village est le centre d'un flux constant de visiteurs illustres. Il est fréquent de voir des chanteurs et des musiciens célèbres jouer dans certains de ses bars. Les alentours sont idéaux pour faire de la randonnée : il y a des chemins qui conduisent aux localités proches de Deià (Sóller et Valldemossa). À une demi-heure de route – on peut aussi y arriver en voiture – se trouve Cala Deià et ses célèbres eaux cristallines. Dans la longue liste de visiteurs illustres se détache l'illustre poète et romancier anglais Robert Graves (auteur de « *Moi, Claudio* » et « *La déesse blanche* », entre autres),

Les maisons de pierre couvrent la colline

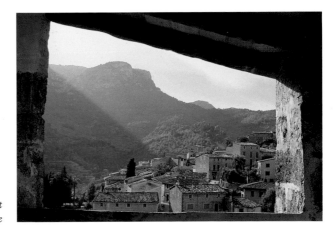

Les lumières du couchant soulignent la beauté du paysage

dont les restes reposent au cimetière. Dès son arrivée au village dans les années vingt du siècle dernier, il lutta pour sa conservation et sa présence attira un groupe important d'intellectuels d'origines diverses. À Deià, on remarquera le Musée Archéologique, le Musée Paroissial, le Musée dédié au peintre Norman Yanukin et le Festival International de Deià.

Il faut également signaler, à côté de Deià, l'ensemble de maisons de Llucalcari et la crique de Cala de Es Canyeret, à un quart d'heure du village environ, ouverte aux naturistes. Il existe dans la crique une zone rocheuse avec une source d'eau douce qui descend de la montagne et de la terre argileuse que certains utilisent pour s'enduire le corps. Près de cette crique, il en existe d'autres auxquelles on peut accéder sans aucune difficulté.

Llucalcari et la pointe
de Sa Pedrissa au fond

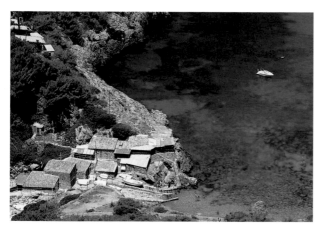

Maisons de pêcheurs groupées
à Cala Deià

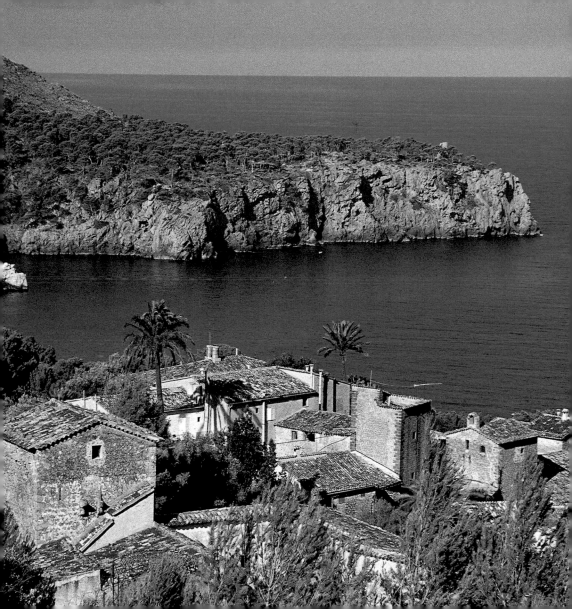

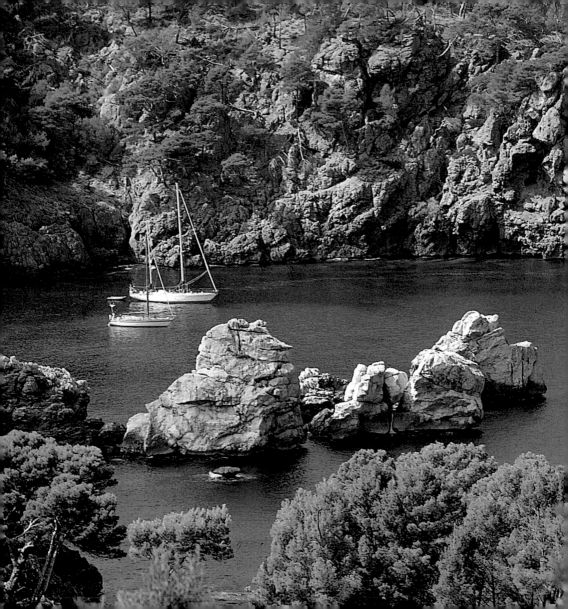

Le cormoran nage et pêche dans ce havre limpide
← Grâce à la crique, les eaux sont calmes pour le mouillage

2

Sóller
Lluc
Pollença
Formentor

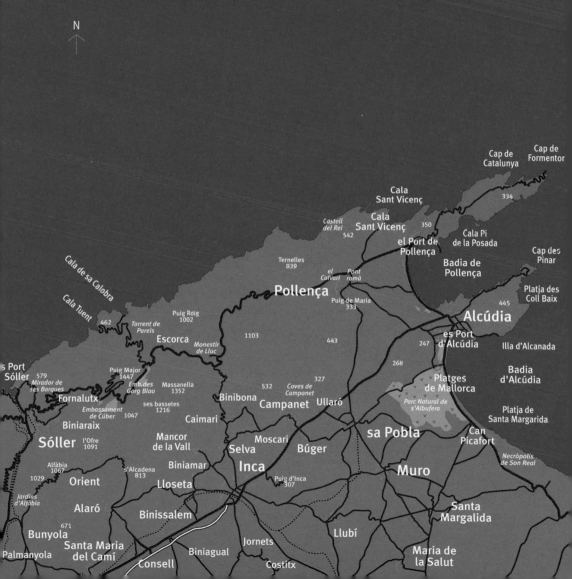

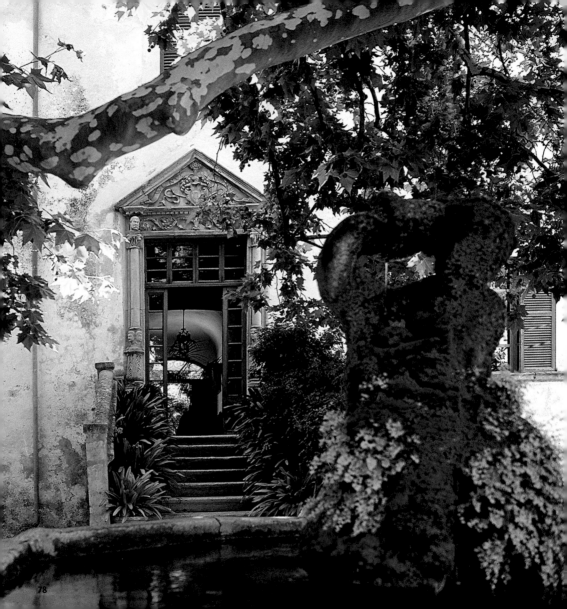

Le gran bassin des Jardins de Raixa, sur la route de Palma à Sóller
← *Jardins d'Alfàbia, à l'entrée du tunnel de Sóller*

Sóller

Séparée jusqu'à il y a peu du reste de l'île par la barrière montagneuse de la Serra, avec pour seuls accès le train et un chemin tortueux – le Coll de Sóller – , cette localité developpa une idiosyncrasie propre qui la conduisit à établir des liens étroits, commerciaux et sociaux encore vivants avec la France. Ses riches maisons modernistes (Can Pruna, Banc Central Hispano, la rue de la Gran Via...), le tramway et le chemin de fer, évoquent une ville qui fut une capitale de l'industrie textile et exportatrice d'agrumes. Actuellement, l'accès en voiture a été facilité par la construction d'un tunnel payant; cependant, cela vaut la peine d'entrer dans la ville à bord du train de Sóller, un train électrique aux wagons en bois, en fer forgé et en verre, qui depuis 1912, traverse douze tunnels dont le parcours zigzague dans la vallée du village jusqu'à la gare finale. La place principale, pleine de terrasses et d'animation, est le véritable centre névralgique de la ville. C'est là que se trouvent la mairie et l'église

Église moderniste de Sant Bartomeu

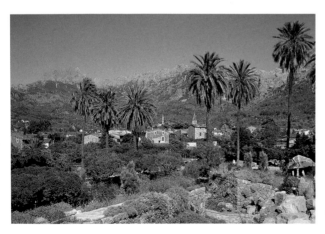

Jardin botanique de Sóller

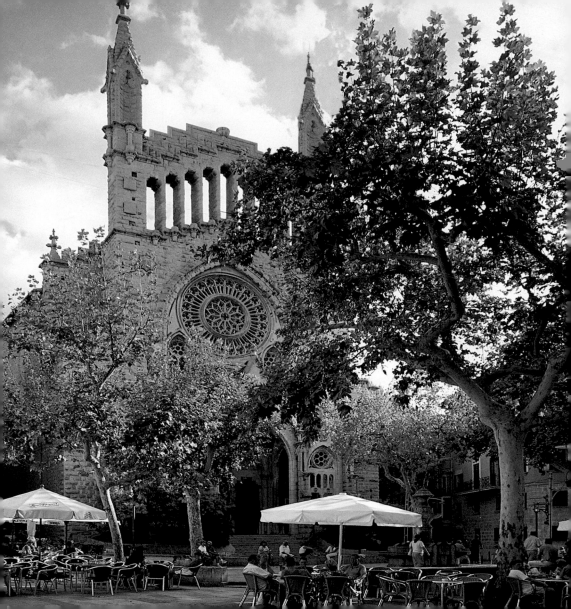

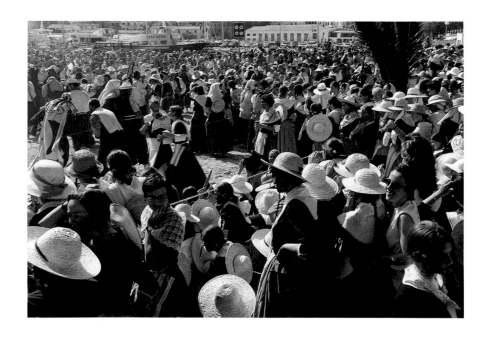

Fête de « Moros i cristians » dans le Port de Sóller

Sóller en fête, la gare et le populaire tramway →

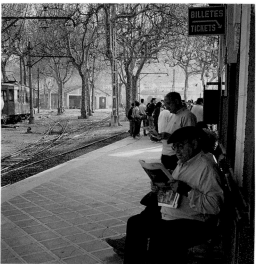
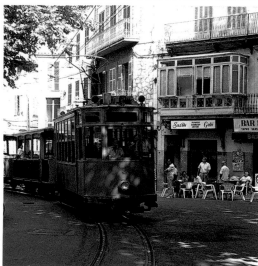

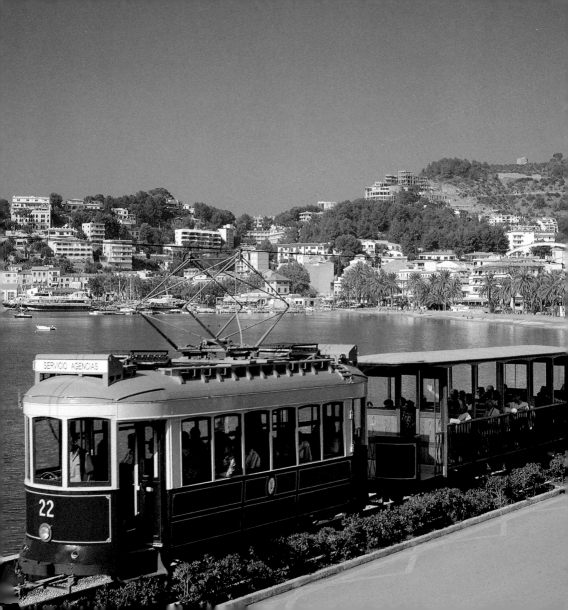

néoclassique de Sant Bartomeu. Pour aller jusqu'au port, à deux kilomètres de là, on peut prendre le tramway. La rade naturelle possède plusieurs plages et un port de plaisance; c'est de là qu'on embarque pour des excursions touchant différents endroits de l'île (Sa Calobra, Na Foradada...). On remarquera aussi le *Museu Balear de Ciències Naturals* et son jardin botanique. *Sa Fira* et *Es Firó*, pendant la deuxième moitié de mai, sont des fêtes pendant lesquelles ont lieu les célèbres *Moros i Cristians* (Maures et chrétiens, représentation des guerres entre musulmans et chrétiens lors de la Reconquête, la moitié du village étant déguisée en Maures, l'autre en chrétiens), ainsi que des danses traditionnelles, des marchés et expositions. La sierra qui encadre Sóller, les champs d'agrumes et les chemins et sentiers qui les traversent en font l'endroit idéal pour les randonnées.

*Le tramway relie la ville
au port*

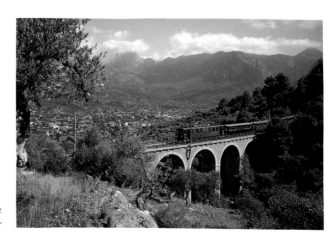

*Le train de Palma entre
dans la vallée de Sóller*

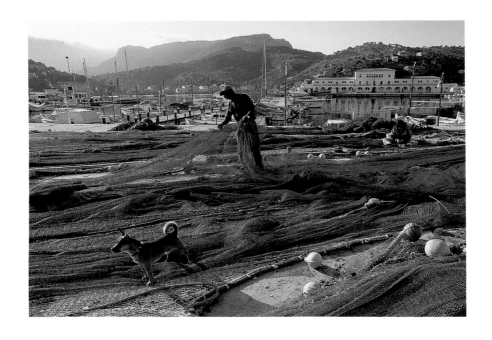

Atmosphère marine dans le port de Sóller

Vue du port du mirador de Ses Barques →

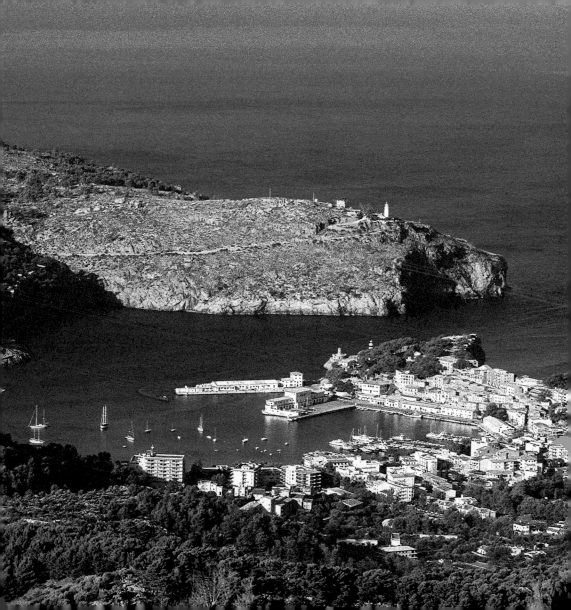

COPA KINDER

COPA ADVOCAT

COPA FRUTA

COPA CARAMELO

ORANGE SOLLER

BANANA SPLIT

Les agrumes de la région, en été, se transforment en glaces et en jus

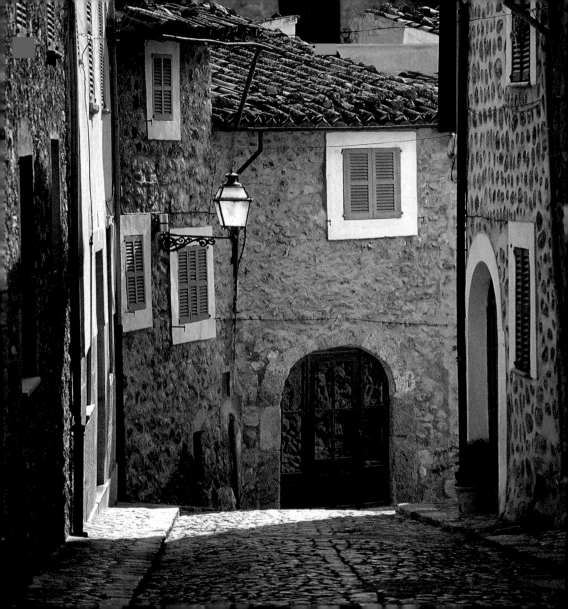

Biniaraix

Petite localité dans les environs de Sóller, dont l'ensemble des maisons, jardins et ruelles en escaliers et l'église Santa Maria (1634) est remarquable. Pendant le mois d'avril, a lieu la traditionnelle rencontre de peintres Trobada de Pintors del Barranc. Le célèbre chemin connu sous le nom de Barranc de Biniaraix part du village pour arriver à l'entrée de la vallée de l'Ofre. Il est pavé et suit le cours du torrent. C'est un vrai délice car son tracé traverse constamment le cours du torrent. Le paysage, fait de terrasses et de murs de pierre qui adoptent des formes curieuses en suivant la géographie du ravin, cache une flore et une faune très intéressantes. Piferrer, dans son livre « Les Îles Baléares » (1888) raconte : « En prenant une côte très étroite et rapide qui serpente entre les précipices, on grimpe sur le torrent avec fatigue, que l'on s'arrête avec étonnement pour contempler les masses qui menacent notre tête ou que l'on suit des yeux jusqu'au fond des flancs rocheux ».

Rues et maisons s'adaptent au paysage du ravin

Un olivier centenaire dans une estampe rurale

Fornalutx

Ensemble dont le paysage et l'architecture sont d'un intérêt indiscutable.
À 166 mètres au-dessus du niveau de la mer, Sa Calobra a toujours vécu
dans l'ombre de Sóller et est une commune indépendante depuis 1837.
On y trouve des maisons très intéressantes (Can Arbona, siège de la mairie,
Casa d'Amunt, Posada de Bàlitx, Can Xandre, Can Ballester, Can Bisbal…)
et l'église, qui possède un orgue remarquable, est déjà mentionnée dans
des documents de 1484. L'un des traits caractéristiques des maisons du
village, ce sont les tuiles peintes sur les auvents (28 bâtiments répertoriés),
caractéristique qui est d'ailleurs présente dans toute la vallée de Sóller.

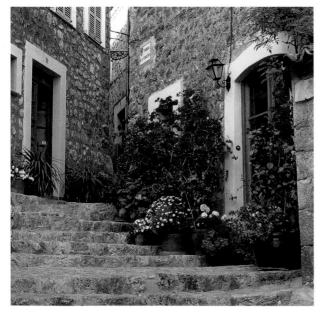

*Le printemps sourie
aux habitants*

*Une rue en escalier, jardin
aux multiples senteurs*

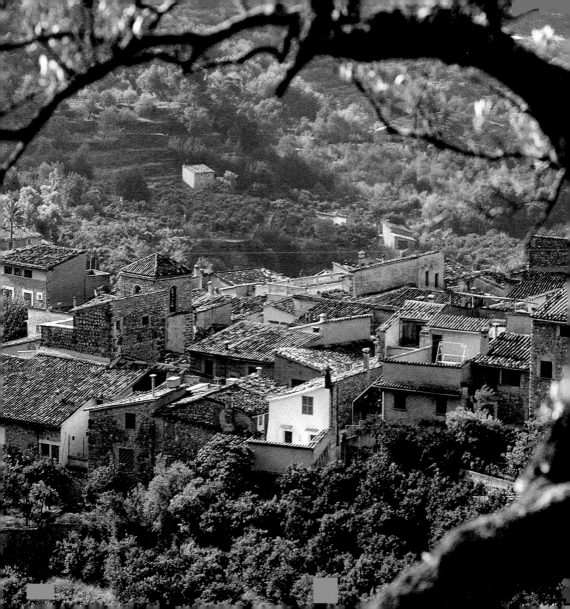

L'architecture de montagne compose des images délicieuses
← *Intérieur de l'hôtel rural Bàlitx d'Avall*

La culture de l'huile perdure à Majorque

Ancien moulin à huile de Mofarès →

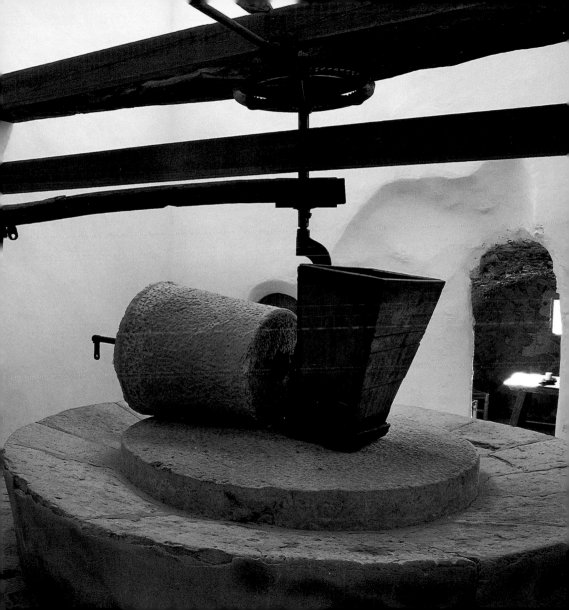

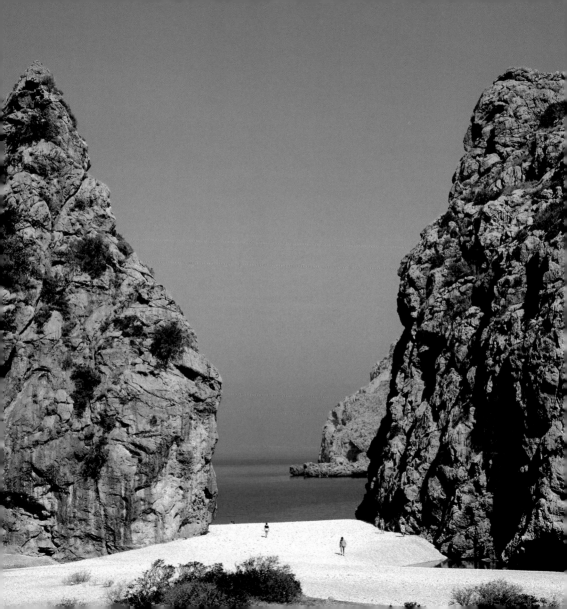

Sa Calobra

On peut arriver à Sa Calobra, soit en traversant la Serra de Tramuntana par la route de Sóller à Lluc, en atteignant la ligne de côte par un tracé en lacets, spécialement conçu par l'ingénieur Antonio Parieti pour souligner l'attrait du paysage, soit grâce aux embarcations qui longent la côte depuis le Port de Sóller, ou bien à travers de longs et sinueux sentiers de montagne.

En réalité, il s'agit de deux criques encaissées, entourées par des parois rocheuses dont la physionomie, faite de reliefs et de crevasses, est très particulière. L'une des criques, S'Olla, est l'embouchure du Torrent de Pareis. Elle forme un énorme amphithéâtre naturel, où ont lieu des concerts de musique chorale. Située à 122 mètres de la mer ouverte, la crique n'est pas visible de l'extérieur. La descente du torrent est un classique pour les amateurs majorquins.

*Embouchure du Torrent
de Pareis*

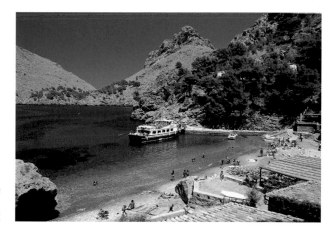

*Pour accéder à la crique
contiguë de Sa Calobra,
on passe par un tunnel*

Sa Calobra appartient à la commune montagneuse d'Escorca, la moins peuplée de l'île et neuvième en surface. Les « possessions » (propriétés agricoles) en constituent les éléments construits les plus importants (Mortitx, Mortitxet, Mossa, Femenia, Binifaldó, Binimorat, Cúber...). C'est sur cette commune que se concentrent les pics du Puig Major (1447 m), l'Ofre (1091 m), le Puig de Massanella (1352 m), Puig de Ses Bassetes (1216 m) et que naissent les torrents les plus importants de la Serra : Almadrà, Massanella, Coma Freda... On y trouve près de 60 sources et plus 30 gisements archéologiques. On peut faire des excursions, des randonnées et du trekking aussi bien dans les environs de Sa Calobra qu'à Escorca, avec toutes les précautions nécessaires, bien entendu. Cala Tuent, une plage de sable blanc et fin, est également remarquable, avec ses 180 mètres de longueur.

La brèche impressionnante
s'achève sur une petite plage

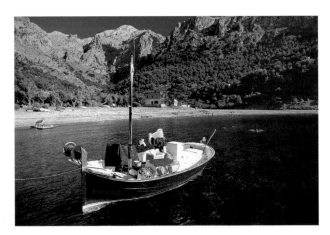

Plage de Cala Tuent, voisine
de Sa Calobra

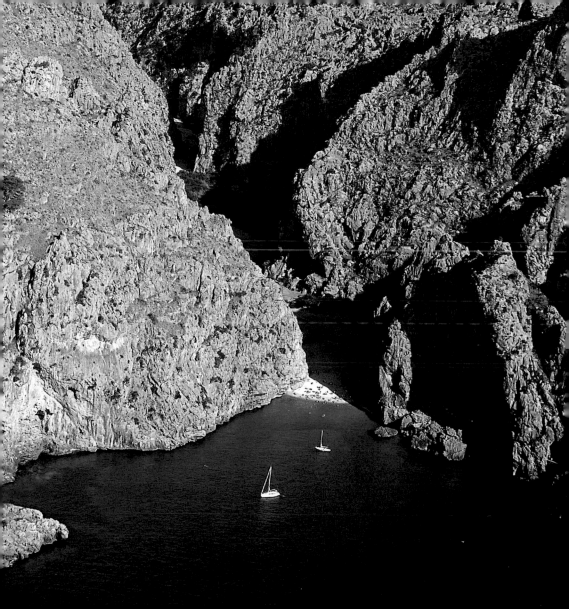

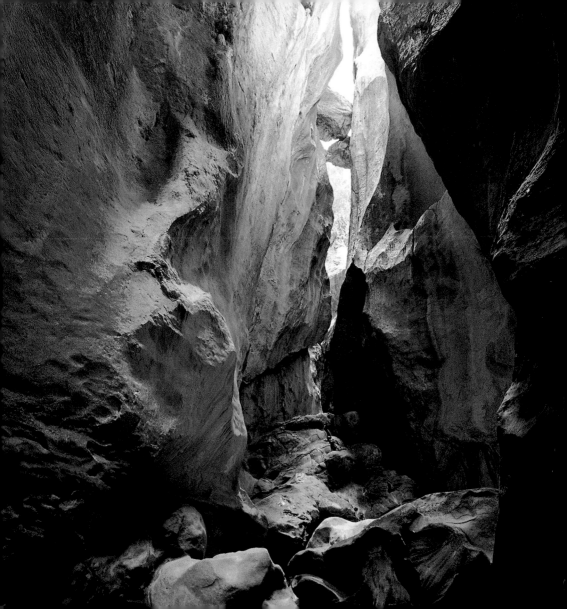

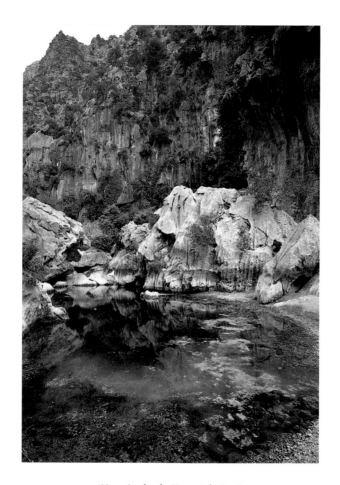

Un méandre du Torrent de Pareis

← *Un autre aspect de l'intérieur du ravin*

Sanctuaire de Lluc

Le sanctuaire de Lluc est le cœur spirituel de l'île. Son nom provient du latin *lucus*, bois sacré et c'est là qu'on vénère la sainte patronne de l'île, la Mare de Déu de Lluc. Sa statue en pierre polychrome est de style gothique (XIV ème siècle) et elle porte l'habit des anciens seigneurs de Lluc, les chevaliers du Temple. Selon la tradition, c'est un pasteur qui la trouva à côté de l'actuelle sacristie, peu après la conquête de l'île. Sa célèbre manécanterie, est connue sous le nom d'*Els Blauets*, à cause de la couleur bleue (*blau*, en catalan) de la soutane des choristes. C'est l'une des institutions les plus anciennes d'Europe (1531), et sa trajectoire musicale est reconnue. Il existe un musée où sont exposés les restes préhistoriques de la Cometa dels Morts et les principaux bijoux de la Mare de Déu et un autre de sciences naturelles, dont le jardin botanique abrite de nombreuses espèces endémiques. Il existe également une auberge qui accueille les nombreux pèlerins qui arrivent jusqu'ici.

El Clot d'Albarca avec le Puig Roig au fond

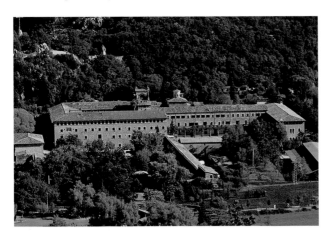

Vue d'ensemble du sanctuaire

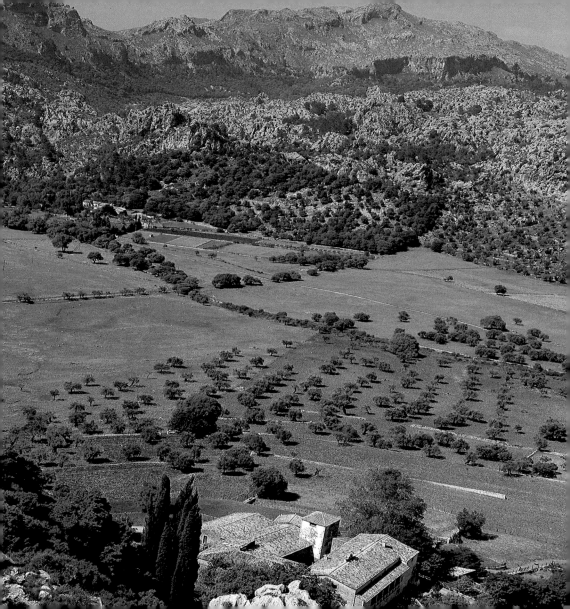

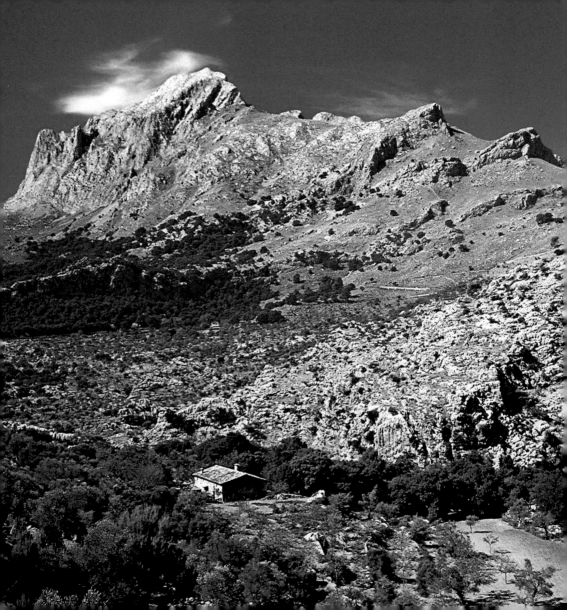

Oliviers dans les environs de Lluc
← *Silhouette du Puig Major vue de la route de Sa Calobra*

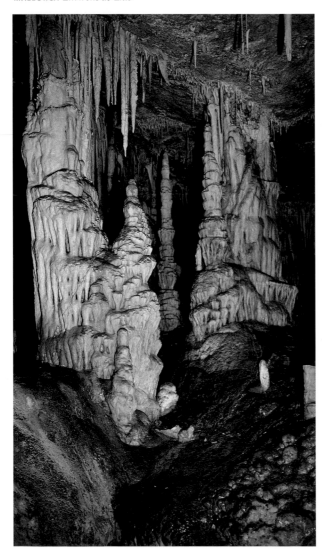

Les Fonts Ufanes, un phénomène naturel de la région

Stalactites et stalagmites dans les célèbres grottes de Campanet

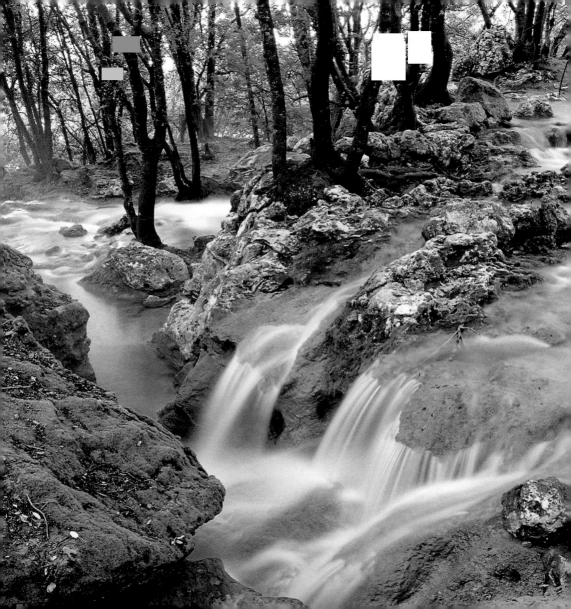

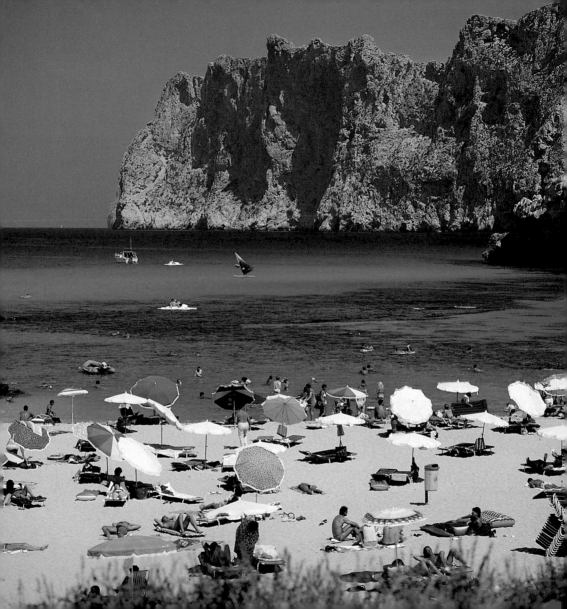

Cala Sant Vicenç

Contrairement à ce que son nom semble indiquer, Cala Sant Vincenç, à 7 km de Pollença, est formée par trois criques au lieu d'une seule : Cala Barques, Cala Clara et Cala Molins. Différents torrents y débouchent.

À l'abri du Cavall Bernat, prolongation de la sierra qui s'achève dans la mer, ses eaux sont tranquilles et transparentes, quand la tramontane ne souffle pas. On y trouve une petite station touristique paisible et l'environnement réveille chez le visiteur une sensibilité spéciale; ce n'est pas en vain que trois peintres de la dimension d'Anglada Camarasa, Santiago Rusiñol et Sorolla y trouvèrent l'inspiration.

Cala Sant Vicenç a fait l'objet de plusieurs campagnes d'archéologie sous-marine et possède l'un des ensembles les plus importants de grottes artificielles, qui servaient de sépulture dans la culture talayotique. Le paysage qui entoure Cala Sant Vicenç est spectaculaire et permet de réaliser différentes excursions à pied ou des escalades.

Cala Molins, protégée par les parois du Cavall Bernat

Cala Barques, dans l'ensemble de Cala Sant Vicenç

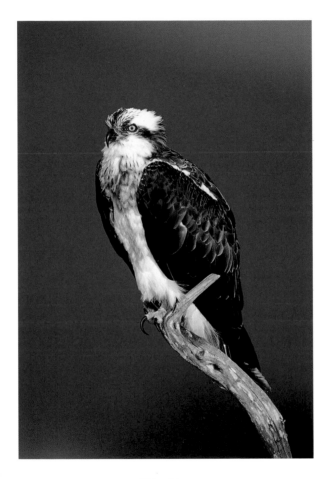

Aigle pêcheur
Des eaux claires dans un environnement impressionnant →

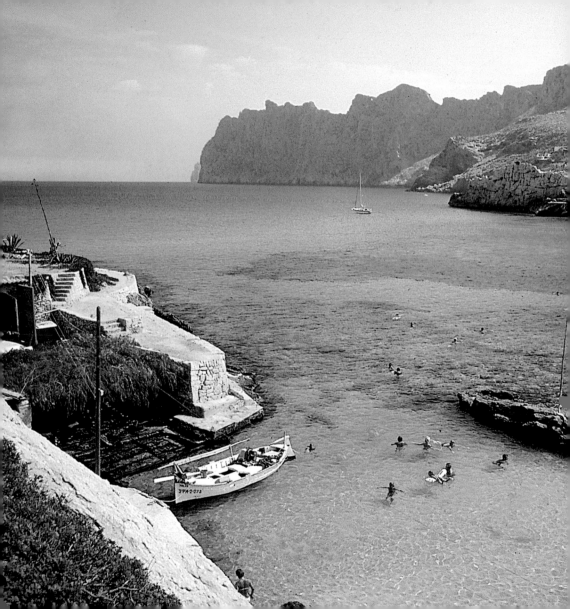

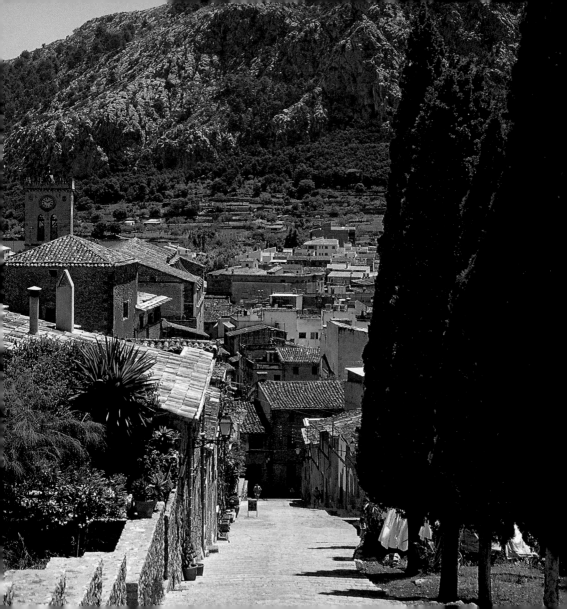

Pollença

Le centre de la ville de Pollença se trouve à 4 km de la baie du même nom. Ce nom provient du participatif et de l'adjectif latin pollens, qui veut dire « avoir de la force », ce qui voudrait dire que Pollença est une ville forte, dynamique. En fait, il s'agit d'une localité tranquille, avec une place centrale remarquable, embellie par de grands platanes et où l'on trouve des établissements de noble réputation comme Can Moixet (Bar Espanyol). Malgré cette tranquillité apparente, c'est ici qu'Agatha Christie écrivit son roman « *Intrigue à Pollença* ». Le pont romain à deux arcs, l'église, érigée par les templiers et le couvent baroque de Sant Domingo méritent d'être visités. Dans la cour intérieure de ce couvent a lieu depuis quarante ans le Festival de Pollença, cycle de concerts qui jouit d'un grand prestige en Europe. L'image récurrente de la localité est l'escalier qui part de la rue de Jésus : 365 marches flanquées par des cyprès et un chemin de croix, dont les croix sont impressionnantes.

Côte du Calvari

La Plaça Major, dans le centre du village

Il représente la montée au calvaire. Au bout de l'escalier se trouvent un oratoire et des miradors d'où l'on peut contempler tout Pollença. Un autre point de vue privilégié est le Puig de Maria; on peut y contempler des vues exquises de la péninsule et de la baie de Formentor, ainsi que la vallée de Sant Vicenç. Le Puig de Maria possède un ermitage qui dispose de chambres où passer la nuit. La région est riches en espèces végétales et en oiseaux. Le Castell del Rei est ce qu'il reste de l'ancien château royal de Pollença. D'origine arabe et situé à 476 mètres d'altitude, il domine une partie de la commune. Le château, définitivement abandonné depuis 1732 a fait l'objet d'une première restauration en 1992-94.

À Pollença a lieu l'une des fêtes les plus populaires de l'île : le *Simulacre* ou *Moros* i *Cristians* (Maures et Chrétiens), dédiée à la sainte patronne de la ville, la Mare de Déu dels Àngels. Les Pollencins (habitants de Pollença) y célèbrent la victoire en 1550 contre les pirates turcs. Les deux bords sont sous le commandement de personnages historiques : le pirate Dragut et le maire Joan Mas, incarnés par des habitants de la ville élus lors d'un rigoureux scrutin. En ce qui concerne

Les habitants de Pollença vivent leurs fêtes dans une grande animation

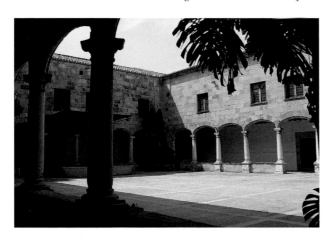

Cloître du couvent baroque de Sant Domingo

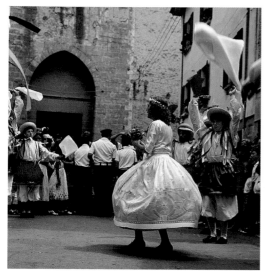
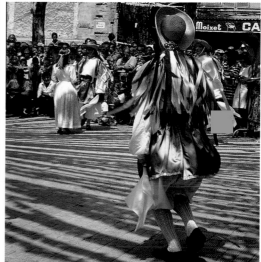
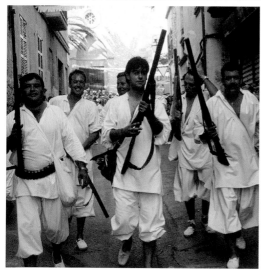
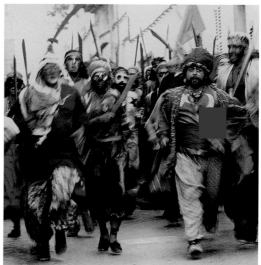

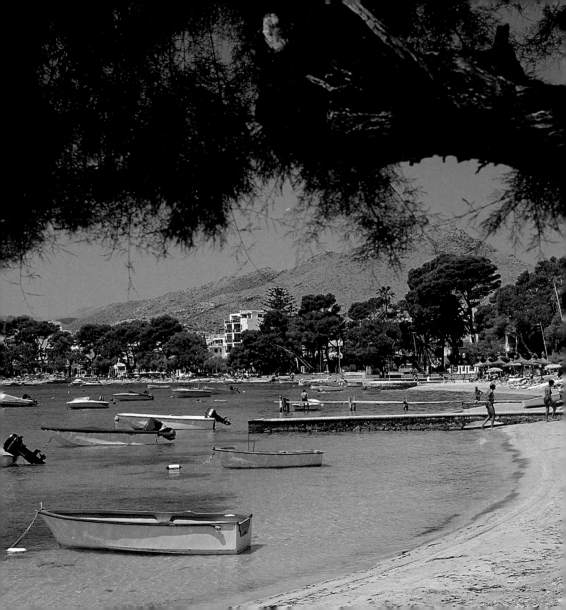

la gastronomie locale, on goûtera la *formatjada*, un savoureux gâteau au fromage blanc. Sur la commune se trouvent différentes fabriques de meubles de style rustique et en ville, on trouvera différents magasins de décoration et d'articles de cadeaux. Le dimanche, le marché se tient en ville et le mercredi au Port de Pollença.

Entre Pollença et Alcúdia se trouve l'Àrea d'Especial Interès de S'Albufera, la première réserve naturelle de l'île.

Plage d'Albercutx, dans le Port de Pollença

La sierra d'El Morral d'en Font protège le port

La baie de Pollença cache des recoins d'une beauté idyllique
Promenade maritime. Au fond, on observe la route de Formentor →

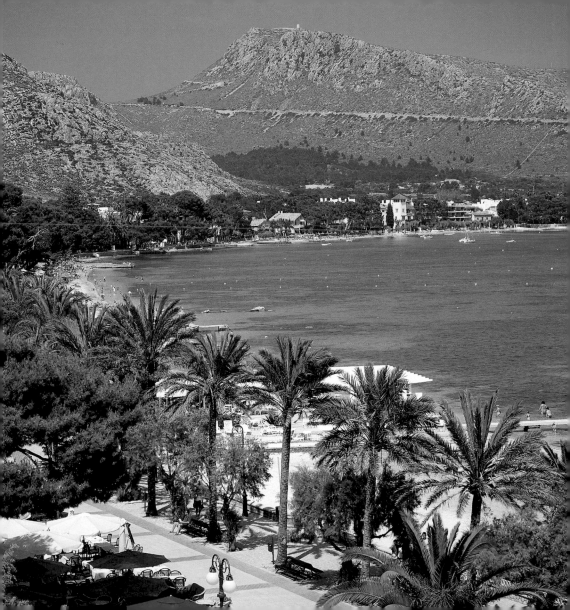

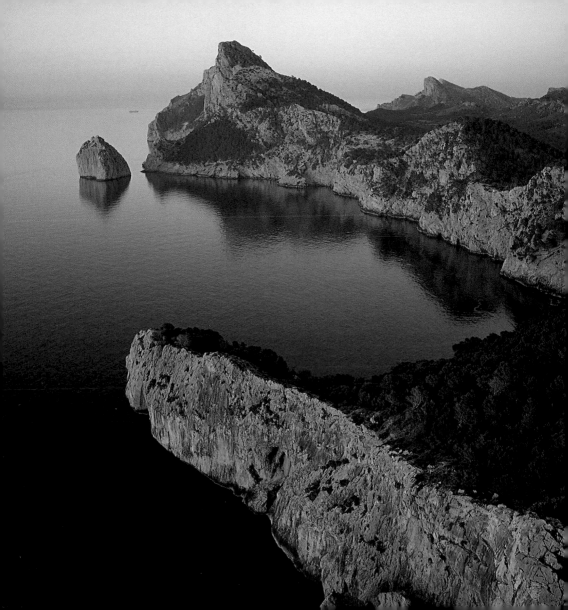

Formentor

Les paysages les plus impressionnants de la commune de Pollença sont sans doute ceux de la péninsule protégée de Formentor. Une route sinueuse parcourt la péninsule, bordée par de nombreuses falaises, des montagnes découpées qui se dressent, majestueuses pour tomber dans la mer toujours changeante et s'achève au phare de Formentor, endroit d'une beauté saisissante qui s'élève, léger, à deux cent mètres sur le niveau de la mer et d'où l'on peut faire différentes excursions pour visiter les nombreuses criques voisines (Cala Murta, Cala Boquer, Cala Figuera...) ou observer les oiseaux qui nidifient aux alentours.

Au début du xx ème siècle apparurent à Pollença deux artistes argentins millionaires, Adan Diehl, écrivain et Roberto Ramaugé, peintre. Ce dernier, amoureux du paysage, fit construire le célèbre Hotel Formentor à Cala Pi. L'établissement légendaire possède une élégante terrasse, aux jardins délicats. De nombreux personnages célèbres du siècle

Punta de la Neu et l'îlot
El Colomer, vus du mirador

Contre-jour à la tombée
du jour

dernier en furent les hôtes et il a également accueilli des rencontres entre écrivains mondialement reconnus, lorsqu'on y décernait les Prix Internationaux Biblioteca Breve ou que s'y réunissaient des politiciens influents lors de sommets mondiaux. Aux pieds de l'hôtel se trouve la Platja de Formentor, une plage de sable blanc entourée d'une abondante pinède. Pour la petite histoire, on raconte que l'Hotel Formentor a vu naître le mot « estraperlo » (marché noir en espagnol), une combinaison des noms de deux entrepreneurs néerlandais, Strauss et Perle, qui avaient conçu une nouvelle roulette, que l'on installa à l'hôtel et au casino de San Sebastián. En échange du permis pour sa mise en fonctionnement, le chef du gouvernement, Lerroux, devait toucher une partie des bénéfices. Le gouverneur de San Sebastián interdit le jeu et quand Strauss s'adressa à Lerroux, celui-ci fit la sourde oreille. Finalement, le scandale éclata, on retira les roulettes et Lerroux démissionna. Ce mot curieux devint synonyme d'affaire véreuse.

Le phare, au sommet du cap escarpé de Formentor

La péninsule est l'extrémité la plus septentrionale de l'île →→

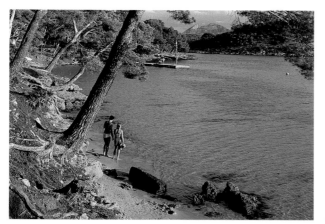

De Cala Pi, on devise le Puig de la Pinoa

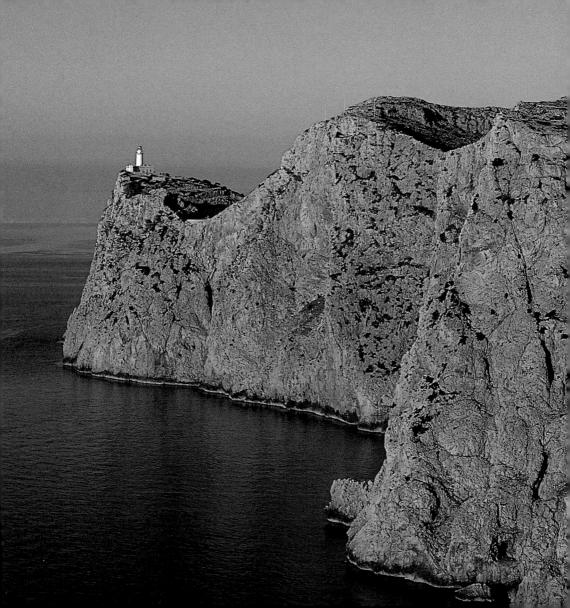

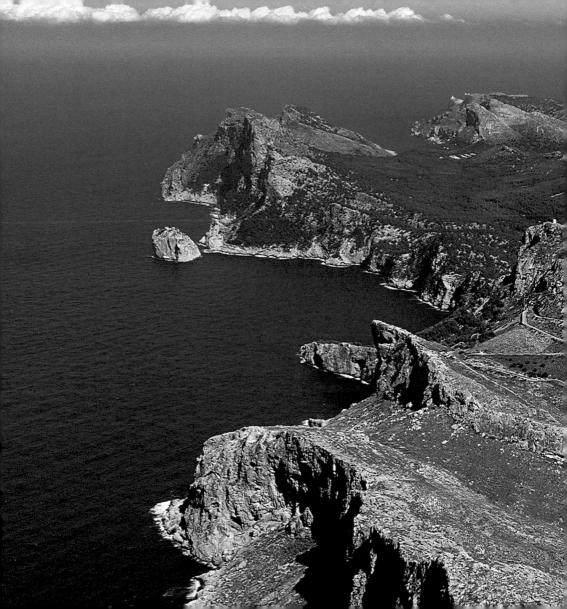

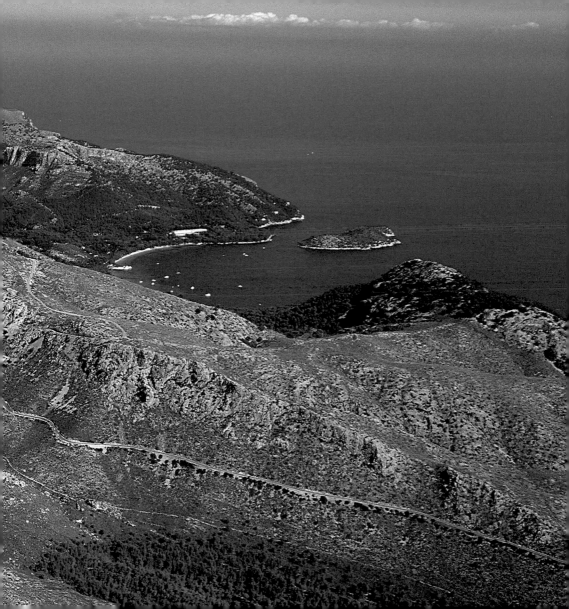

3

Alcúdia
Parc naturel de s'Albufera
Artà
Capdepera
Portocristo

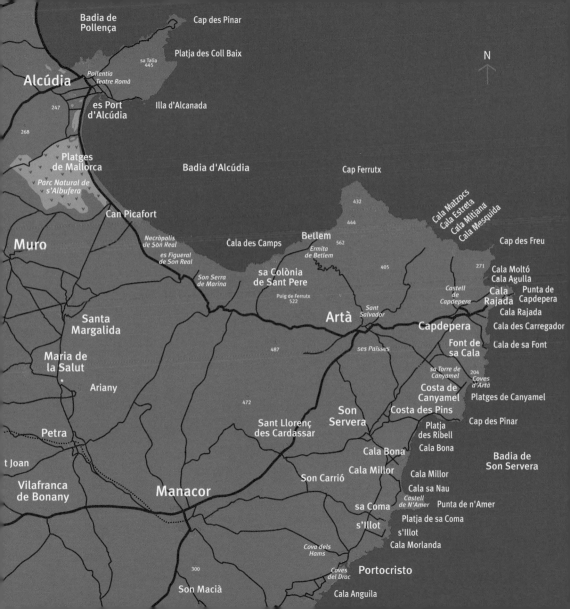

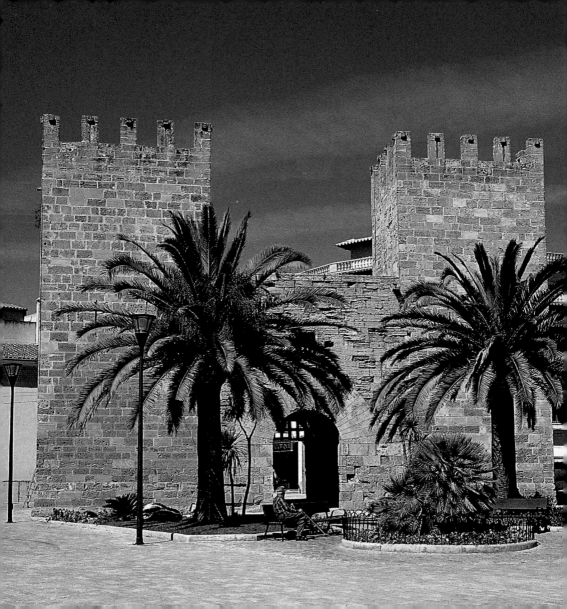

Alcúdia

Alcúdia est un des villages de Majorque qui soigne le plus son héritage historique et culturel. Une promenade dans sa partie ancienne, aux maisons limitées à un ou deux étages et aux rues pavées, entourée par une muraille bien conservée en témoigne. Cette partie dans la muraille mérite que l'on y consacre un temps de visite important; on y trouvera aussi la Porta de Xara, entourée de jardins et la Porta de Sant Sebastiá (ou de Majorque).

C'est à Alcúdia que se trouvent les ruines de la ville romaine de Pollentia, fondée en 123 av.J.-C. par le colonisateur de Majorque, Cecilio Metclo. Cette ville, conservée et traversée par différents itinéraires culturels, est complétée par un amphithéâtre. À la chute de l'empire romain, la ville fut assaillie par les Vandales et devint finalement un hameau sous la domination de la *taifa* (royaume musulman) de Dènia. C'est de cette époque que date son nom : Alcúdia veut dire « la colline », en arabe.

Porta de Xara, vestige des anciennes murailles

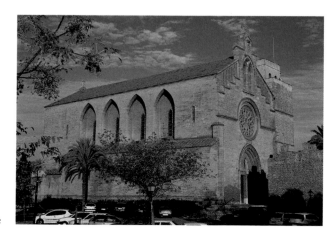

Église paroissiale

La construction des murailles date de l'incorporation de Majorque au règne d'Aragon, murailles qui servirent de protection aux nobles et grands propriétaires fonciers pendant la révolte populaire des *Agermanats*. Ces faits lui valurent le titre de « ville très fidèle » octroyé par Charles Quint. Victime d'attaques et de saccages constants de la part des pirates, Alcúdia perdit progressivement ses habitants jusqu'au XVIII ᵉᵐᵉ siècle, où un processus de repopulation s'amorça.

Même si le tourisme est aujourd'hui la source principale de revenus locaux, il faut souligner que le village compte une importante activité industrielle, en partie grâce à la présence du port et de la centrale électrique, qui fournit de l'électricité à Majorque et à Minorque, l'île voisine avec laquelle elle a une connexion maritime régulière. La pêche est aussi une des activités traditionnelles.

Le port d'Alcúdia possède non seulement une promenade maritime étendue, mais aussi une belle et longue plage aux eaux peu profondes. Il y a d'autres plages, comme Mal Pas et Ses Caletes, face à la baie de Pollença et S'Alcanada, près du port, protégée par une petite île avec un phare du même

Port d'Alcúdia

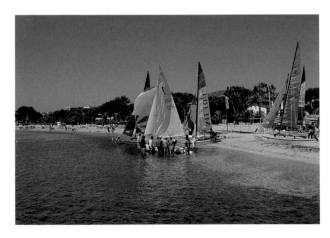

De longues plages pour profiter du soleil et de la mer

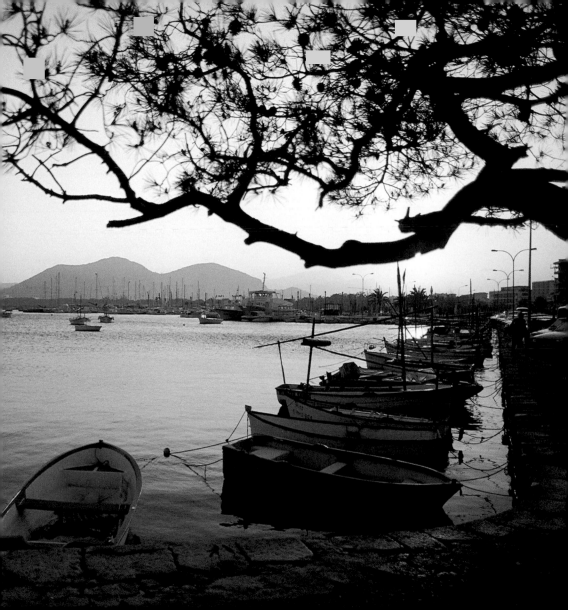

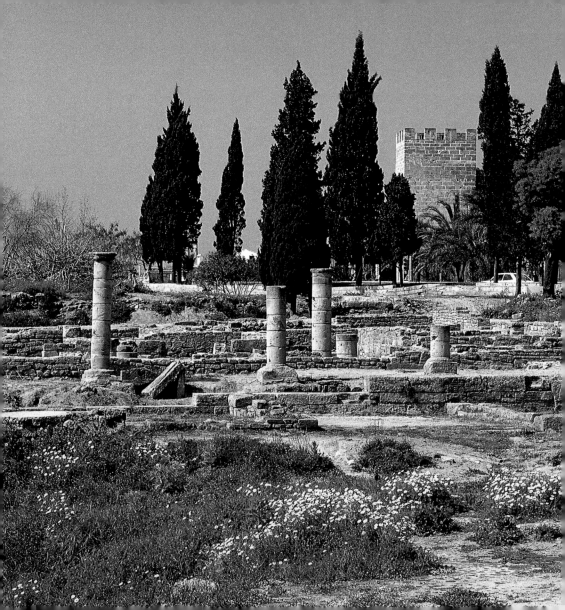

nom. Le marais de S'Albufera, un parc naturel, véritable paradis des ornithologues, est une de ses valeurs naturelles.

La Fondation Can Torró est une bibliothèque dotée des méthodes de lecture les plus modernes et qui développe toutes sortes d'activités culturelles. C'est Reinhard Mohn des éditions Berthelsmann, l'un des éditeurs les plus prestigieux d'Europe, qui en fit don à la ville. La Fondation Yannick et Ben Jakober, qui se trouve dans un édifice remarquable, œuvre de l'architecte égyptien Hassan Fathy, est également un espace important.

Porte de Sant Sebastià, ou de Mallorca, dans la muraille d'Alcúdia →→

Ruines de la ville romaine de Pollentia

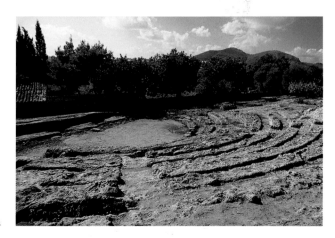

Amphithéâtre romain

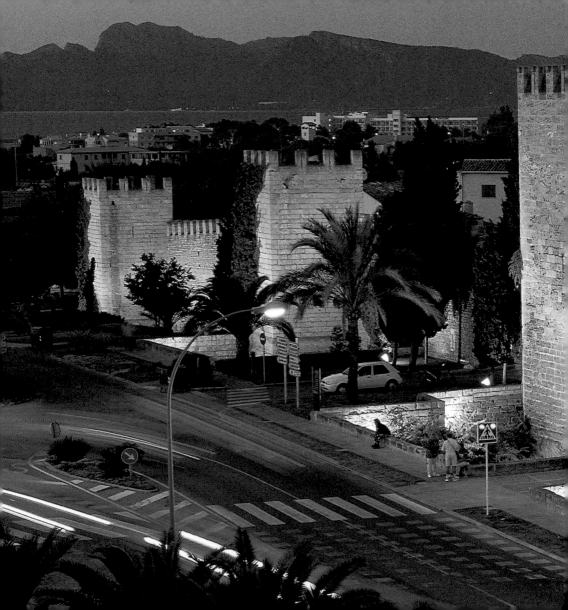

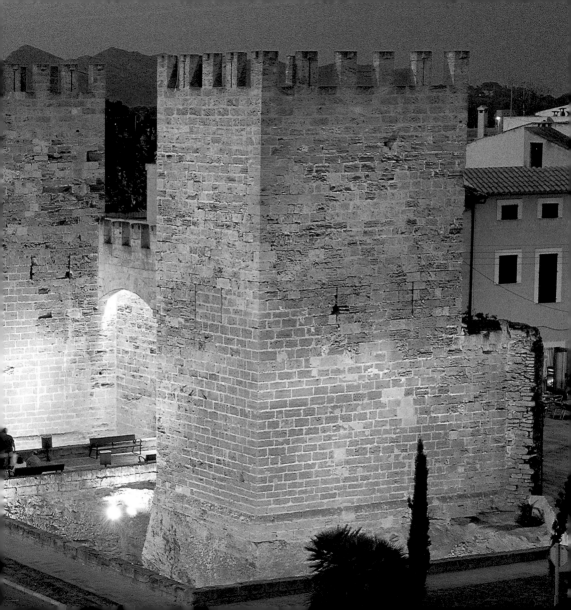

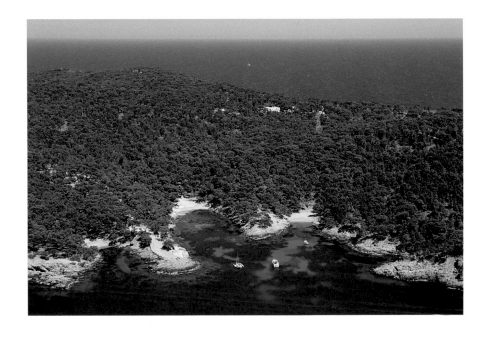

Ses Caletes, à l'extrémité orientale de la baie de Pollença
Plage d'Es Coll Baix, au pied de Sa Talaia d'Alcúdia →

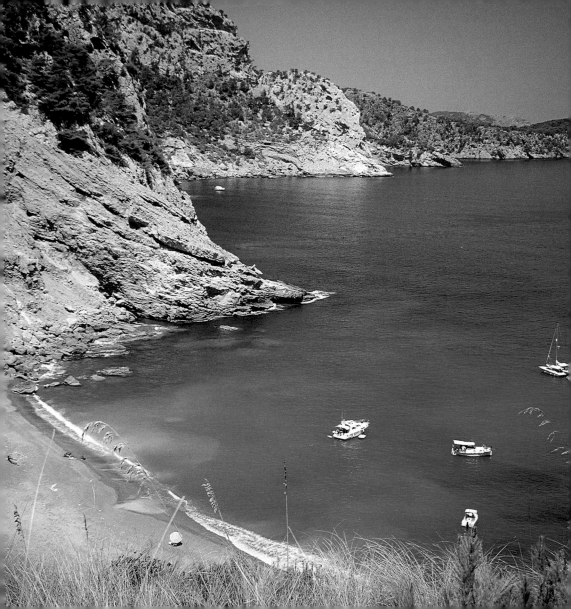

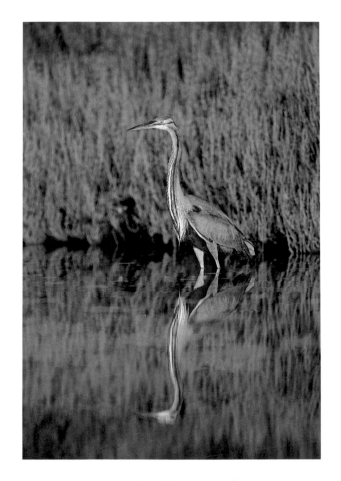

Exemplaire de héron impérial
← *S'Albufera est un espace naturel unique*

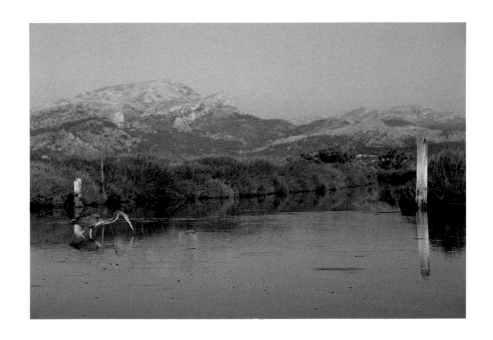

Le parc permet d'observer les espèces protégées
De nombreux oiseaux résident de manière permanente ou saisonnière à S'Albufera →

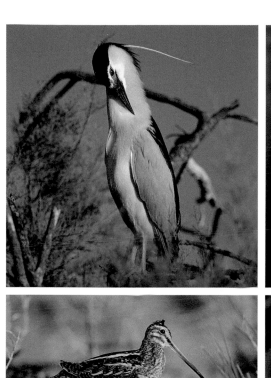

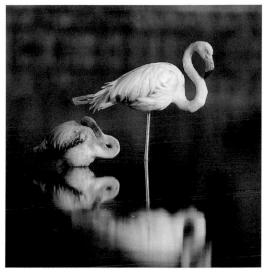

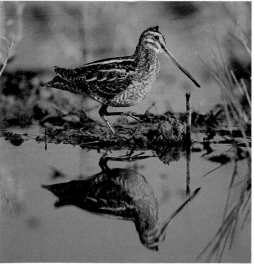

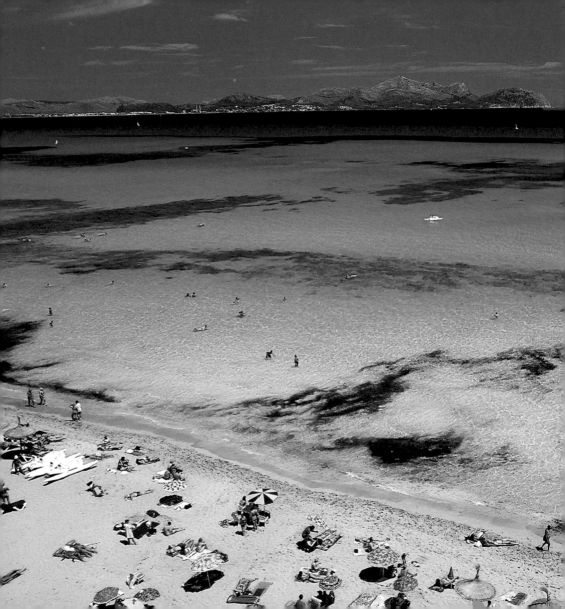

Can Picafort

Situé au bout de la baie d'Alcúdia, Can Picafort est un ensemble dense
de lotissements et d'hôtels, qui occupe une longue bande côtière entre
la route et la mer, avec des formations de dunes et des pinèdes qui vont
des plages de Santa Margalida et Muro à la Cala de s'Aigo Dolça. Ce sont
des plages de sable fin et la promenade maritime est agréable. On peut
aller au port d'Alcúdia, à 10 km de distance, en vélo : c'est un paysage plat
et presque tout le parcours peut se faire sur la piste cyclable. Ses eaux sont
tranquilles et peu profondes, comme celles d'Alcúdia. Près de la mer
se trouvent une série d'hôtels réputés, que l'on confond avec les façades
des maisons résidentielles. Toute la promenade est parsemée de bars
et de restaurants agréables, où l'on peut manger en se reposant dans la
contemplation des vagues.

Sur la commune se trouve l'impressionnante nécropole talayotique
de Son Real, sur la propriété publique du même nom.

Plage de Santa Margarida

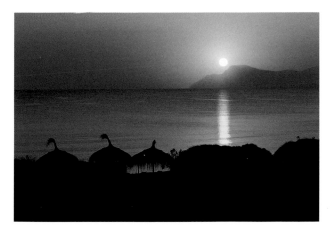

*Aube dans la baie
d'Alcúdia*

Colònia de Sant Pere

Le morcellement de la prairie agricole de Farrutx en 1880 donna naissance à la localité côtière de la Colònia de Sant Pere. La Colònia a été le lieu de résidence d'été traditionnelle des habitants d'Artà. Son Serra de Marina est également un lieu d'ambiance majorquine, qui accueille traditionnellement les *murers*, *inquers*, *margalidans* et *poblers*, habitants respectifs de Muro, Inca, Santa Margalida et Sa Pobla.

Une excursion appréciée consiste à aller au Cap Ferrutx à pied. Le chemin traverse d'agréables criques comme Caló des Camps ou Es Canons.

Coin d'Es Caló,
près de Cap Ferrutx

Plage dans la Colònia de Sant Pere

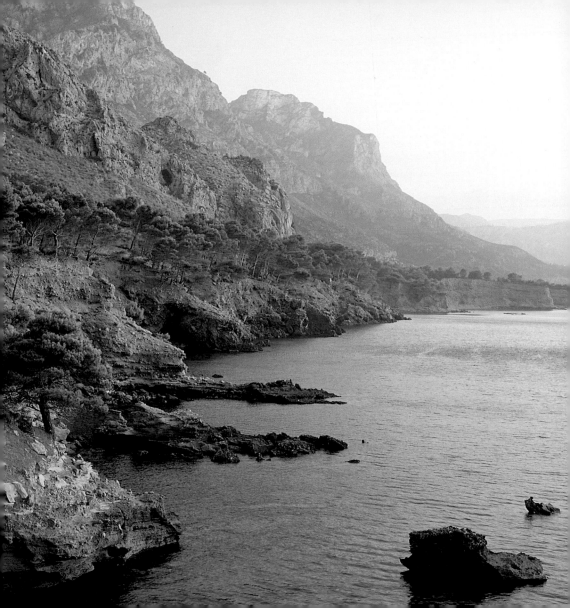

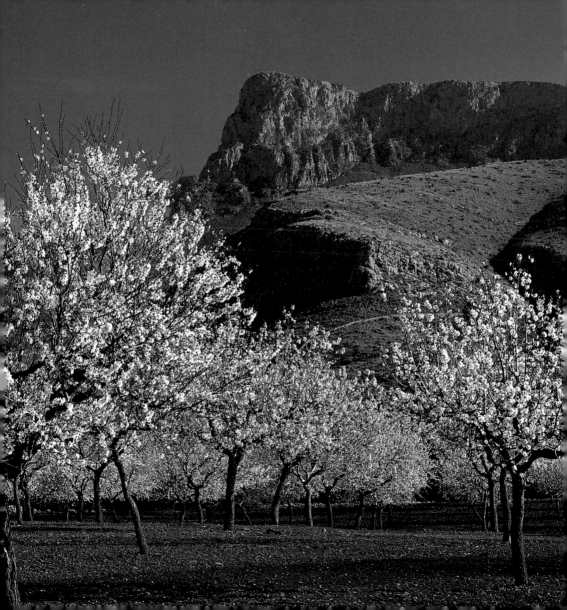

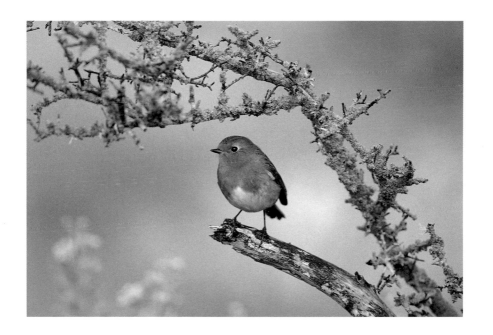

Le « rupit » (rouge-gorge), une des espèces qui peuplent la région
← La floraison des amandiers illumine le paysage

Artà

L'origine d'Artà se perd dans la nuit des temps. Le vestiges du Talaiot de Ses Païsses, qu'on peut visiter, en témoignent. Pendant la domination romaine, il semble que la localité était peu importante et à l'époque musulmane, la commune constituait l'une des treize parties qui divisaient l'île. Lorsque Jaume I conquit Majorque, il fonda la ville d'Artà, telle qu'on la connaît aujourd'hui . Une importante activité agricole et textile provoqua l'augmentation du nombre de ses habitants; cependant la peste bubonique décima la population en 1820. Il y eut également une importante émigration en Amérique.

Dans les années soixante du XX ème siècle, le tourisme fit son apparition, qui, à son tour révolutionna la construction et l'industrie des loisirs dans la région. Cependant, à Artà, il y a aussi de l'agriculture, de l'élevage et quelques industries alimentaires.

Sanctuaire de Sant Salvador

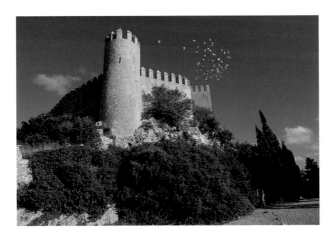

Tour dans la muraille d'Artà

150

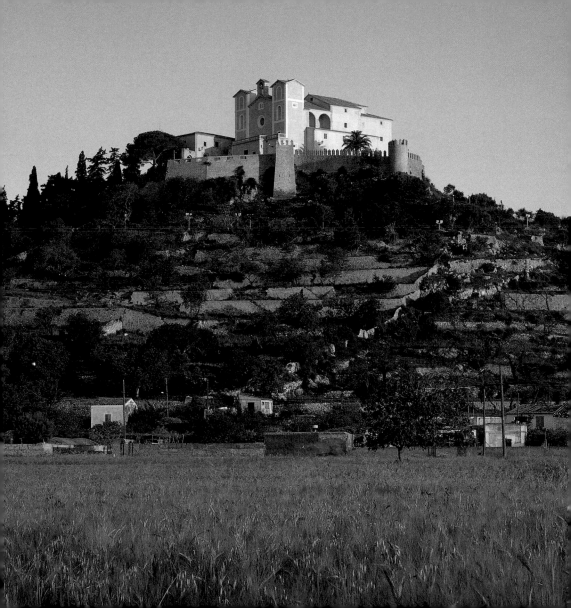

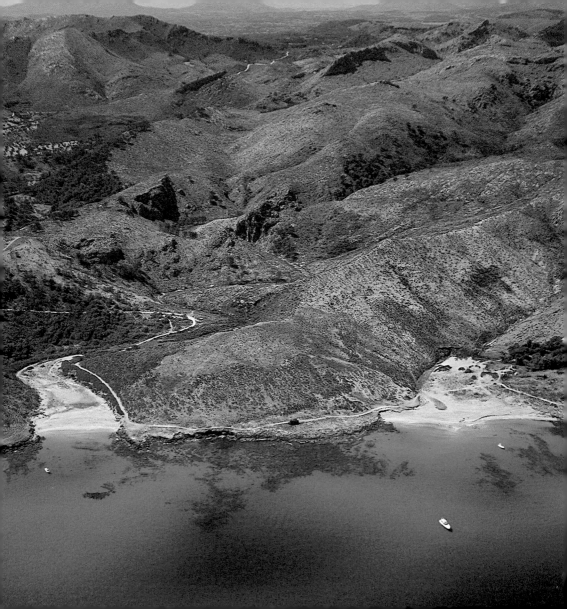

Dans la ville, il faut visiter les édifices des « indianos » (émigrants en Amérique qui revinrent enrichis), Can Sureda, Cas Marqués, Can Cardaix... et le château-ermitage de Santuari de Sant Salvador. On arrive au sanctuaire grâce à un escalier de 180 marches qui partent de l'église.

Construit au XIV ème siècle, il a été utilisé comme hôpital pendant la peste de 1820 et fut brûlé pour cette raison, puis reconstruit postérieurement.

Une excursion agréable conduit à l'ermitage de Betlem, d'où l'on peut contempler toute la baie d'Alcúdia. Plusieurs criques tranquilles, comme Estreta et Mitjana, se trouvent dans les environs.

On remarquera, parmi les fêtes les plus authentiques et importantes du village, les veillées de Sant Antoni, qui ont lieu dans les nuits du 16 et 17 janvier.

Cala Estreta et Cala Mitjana,
dans la péninsule d'Artà

Cap des Freu

Le ciste blanc, fleur délicate au milieu du désert
Le panais, une autre espèce qui résiste dans cet environnement sauvage →

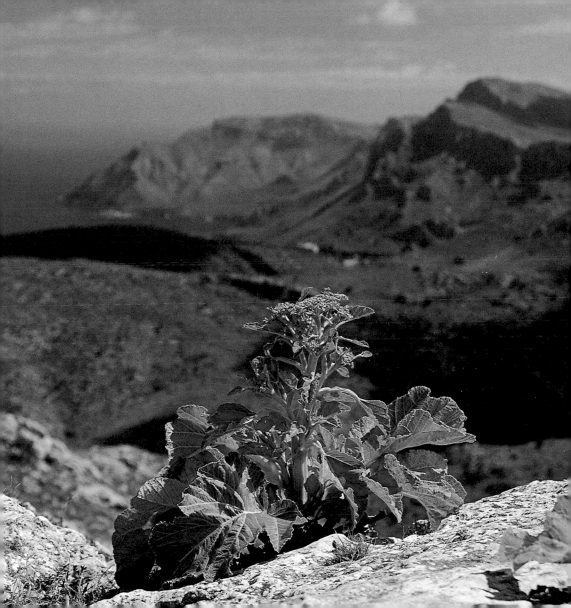

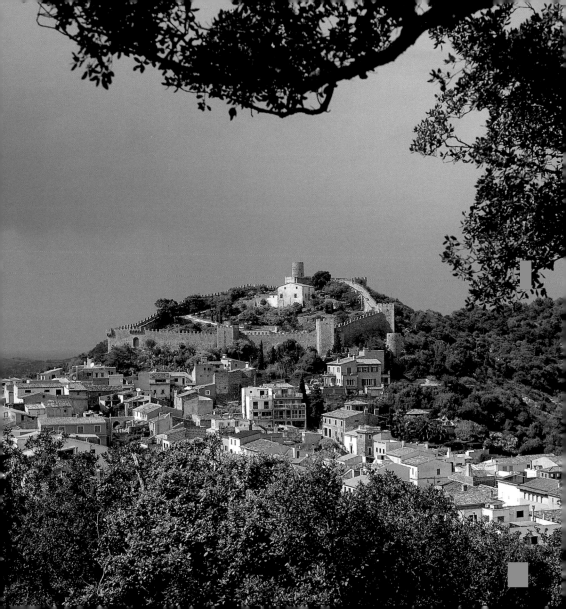

Capdepera

À seulement 8 km d'Artà, Capdepera était à l'origine le point d'accès maritime de celle-ci. Jaume II ordonna la construction d'un bourg sur une colline qui se dressait à 162 m au-dessus du niveau de la mer. Pendant des siècles, Capdepera vécut derrière ses murailles et ses tours de défenses, dans l'angoisse des attaques des pirates. Au fur et à mesure que le danger disparut, les habitants abandonnèrent l'enceinte pour s'installer sur les flancs de la colline. Castell de Capdepera correspond à l'ancien bourg d'antan. Dans la partie élevée de l'enceinte se trouve l'oratoire de Nostra Senyora de l'Esperança.

Sur le littoral, les criques et les plages de Cala Gat, Cala Agulla, Cala Moltó, Es Carregador, Cala Llitares proposent leurs charmes au voyageur, ainsi que deux îlots, Es Freu, proche du cap du même nom et Faralló, à l'entrée de Cala Gat. Pendant longtemps, le Far de Capdepera fut synonyme, pour les gens de l'île, d'endroit éloigné et inhospitalier.

Les murailles du château couronnent la localité

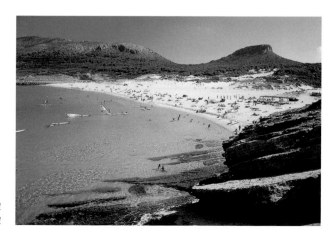

Cala Mesquida et le Coll de Marina au fond

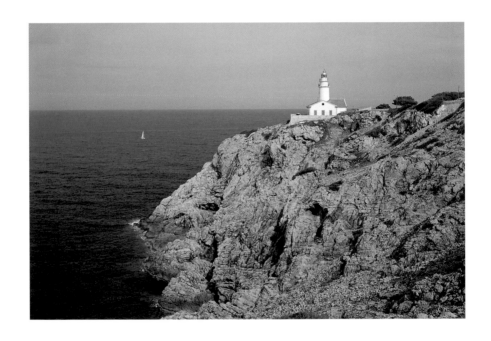

Le phare sur la pointe rocheuse de Capdepera

Cala Agulla et Cala Moltó →

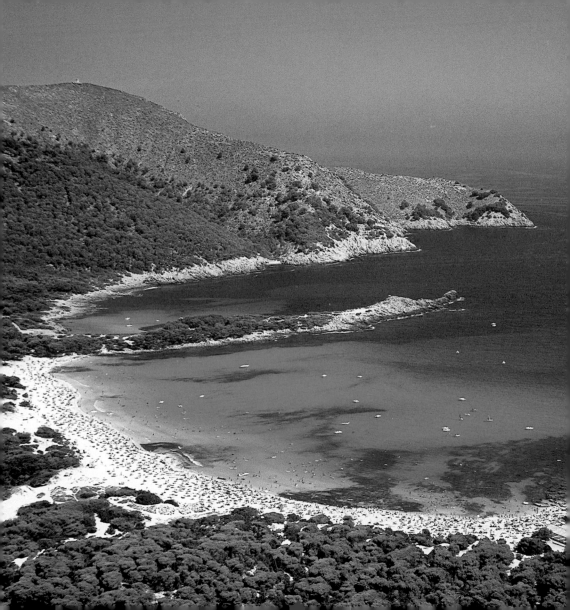

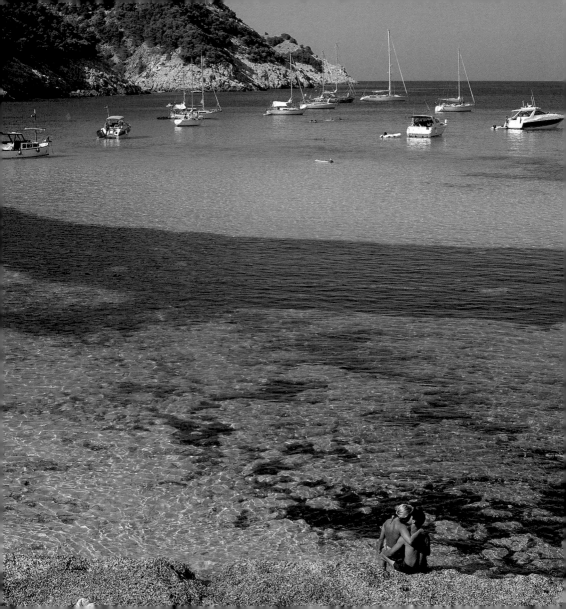

Cala Rajada

Cala Rajada fut l'une des premières localités touristiques de Majorque. Port de pêcheurs et port commercial de Capdepera, il garde encore un certain charme. Un ferry fait la liaison entre Cala Rajada et l'île de Minorque.

Sa Torre Cega est un palais qui appartient à la puissante famille March et qui se détache en haut de la colline dominant le quai.

On ne peut accéder au palais lui-même; par contre, on peut en visiter les jardins, richement décorés avec plus de soixante sculptures d'artistes comme Henry Moore, Chillida, Rodin...

Cala Sa Font, Cala Agulla – zone naturelle protégée – et Cala Mesquida sont des plages intéressantes.

Cala Moltó

Le port de Cala Rajada

Canyamel | Coves d'Artà

La vallée de Canyamel, Aire Naturelle d'Intérêt Spécial à cause de la valeur naturelle et de ses paysages, se déploie en suivant le cours du torrent du même nom jusqu'aux plages connues. Elle doit son nom à la canne à sucre (*canya de sucre* ou *canyamel*), que l'on commença à cultiver en 1468. Le nom de Canyamel s'applique aussi à la tour de défense et au lotissement qui s'est développé à côté des grottes d'Artà, l'une des grottes naturelles les plus intéressantes à visiter sur l'île.

Pour la petite histoire, il faut savoir que la plage de sable joua un rôle décisif contre l'obésité. Dans les années soixante, les travailleurs de la société Roche qui passaient l'été dans la région, avaient la mauvaise habitude d'emporter en souvenir une poignée de sable. Un ingénieur de la société en prit également une poignée et la fit analyser : le hasard voulut qu'on identifia un champignon, le *streptomyces toxytricini*, qui permit de développer des médicaments importants pour pallier l'excès de poids.

Plage d'Es Ribell

Cala de Canyamel

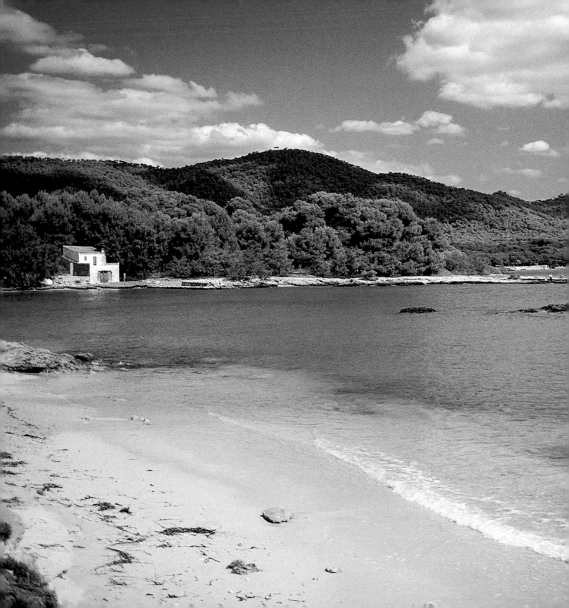

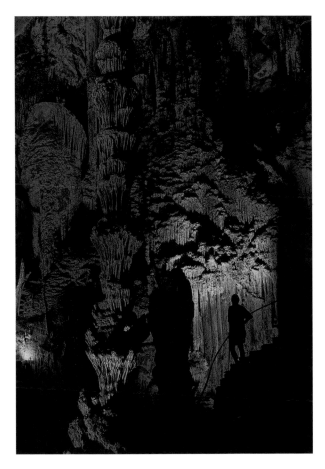

Intérieur des grottes d'Artà

L'entrée suggère déjà l'existence de prodiges géologiques →

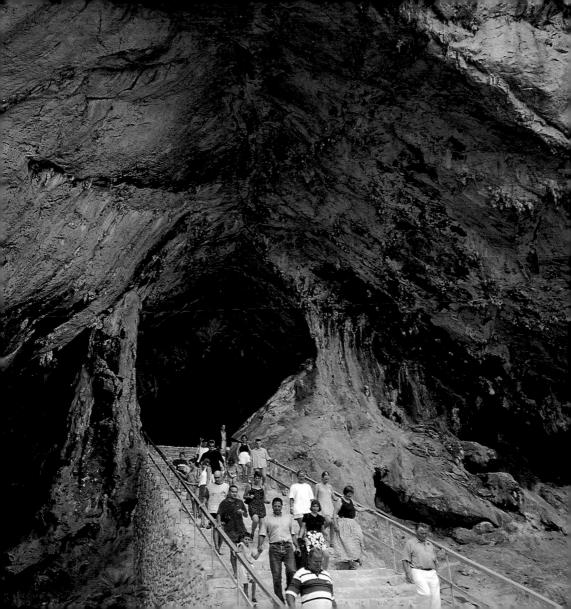

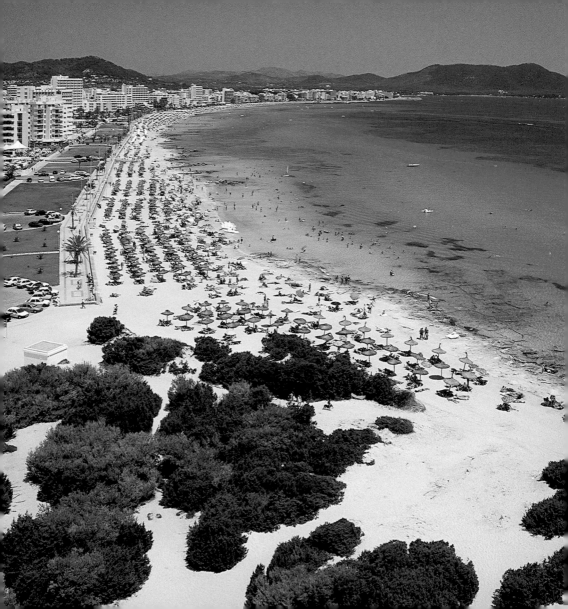

Cala Bona | Cala Millor

Cala Bona est un petit port de pêcheurs qui, malgré sa proximité avec Cala Millor, vit à un rythme plus serein. Ses alentours permettent de nombreuses excursions et des découvertes agréables : Costa dels Pins, Son Servera, Sant Llorenç des Cardassar, S'Illot, – qui possède un village talayotique digne d'intérêt –, Punta Amer, Aire Naturelle d'Intérêt Spécial où se trouve la tour de guet du XVII ème siècle, etc.

On y organise actuellement la célèbre Régate internationale de Ballons Aérostatiques.

La plage de Cala Millor est longue de plus de 2 km et large de 45 mètres en moyenne. Elle a mérité à plusieurs reprises le « drapeau bleu » de l'Union européenne pour son sable fin et ses eaux transparentes. L'histoire de cette localité reflète l'histoire du tourisme à Majorque : elle a vécu le développement excessif des années 1960-70, la crise des années 80 et les plans d'embellissement et de durabilité des années 90.

Plage de sable de Son Servera

L'explosion florale du printemps arrive jusqu'aux plages

Portocristo

Port de Manacor, sur la commune duquel il se trouve. Habitée depuis
la préhistoire, c'était déjà une importante localité à l'époque romaine.
Le torrent de Ses Talaioles y débouche, en formant un joli canal dans sa
partie finale. Dans les environs de Portocristo se trouvent les grottes du
Drac et les ensembles de grottes des Pirata et des Hams. Dans les grottes
du Drac, le lac Martell est considéré comme l'un des lacs souterrains les
plus grands du monde; les grottes dels Hams abritent une forme de vie
curieuse : de minuscules crustacés y ont survécu depuis l'époque
préhistorique.

Manacor possède une vie culturelle riche. De plus, c'est là que l'on
produit les célèbres perles Majorica, dont on peut visiter les ateliers de
fabrication. Sur la commune se trouvent, d'autres points d'intérêt comme
Cala Moreia, Cala Morlanda, Cala Petita, Cala Anguila, Cala Mendia,
s'Estany d'en Mas, Cala Falcó, Cala Varques...

*Plage de sable à
l'intérieur du port*

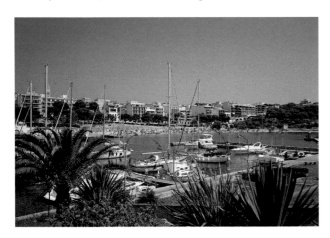

*Le port a généré une
importante station
touristique*

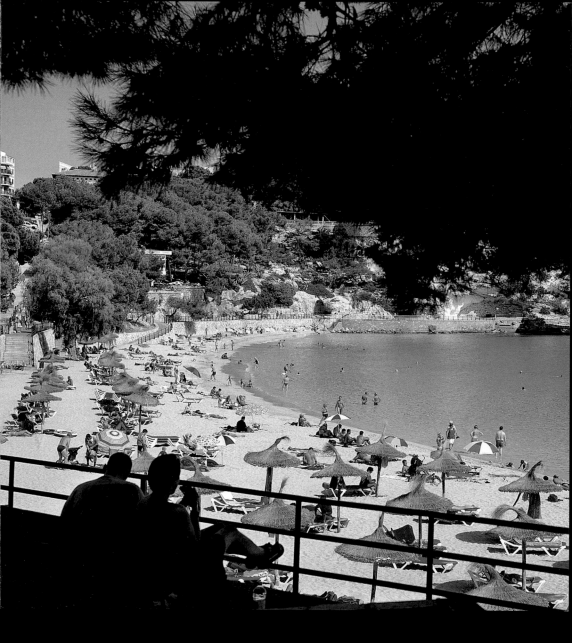

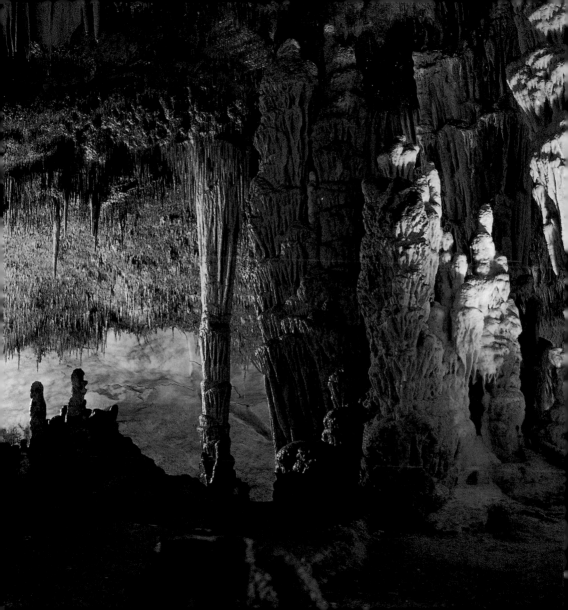

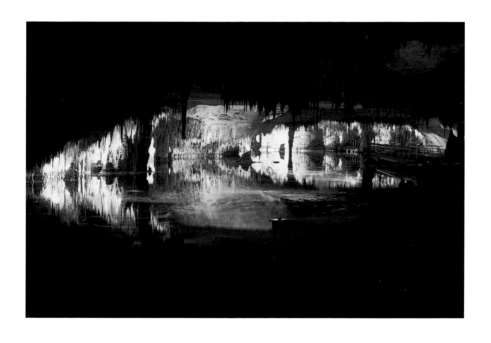

L'un des trésors des grottes du Drac est le lac Martell
← Les eaux souterraines reflètent des scènes surprenantes

4

Cales de Mallorca
Portocolom
Santanyí
Colònia de Sant Jordi
Illa de Cabrera

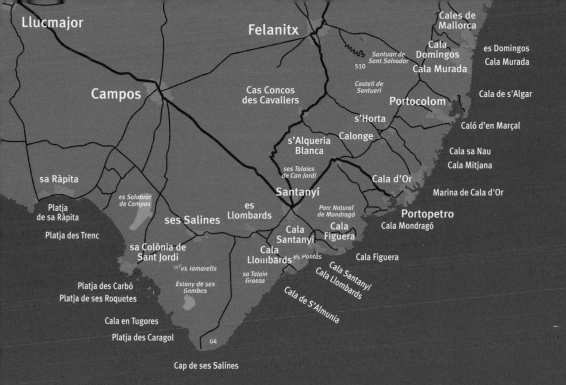

Llucmajor

Felanitx

Cales de
Mallorca

Cala
Domingos

es Domingos

Santuari de
Sant Salvador

510

Cala Murada

Cala Murada

Castell de
Santueri

Cas Concos
des Cavallers

Campos

Portocolom

Cala de s'Algar

s'Horta

Calonge

Caló d'en Marçal

s'Alqueria
Blanca

Cala sa Nau

Cala Mitjana

ses Talaies
de Can Jordi

sa Ràpita

Santanyí

Cala d'Or

Marina de Cala d'Or

es Salobrar
de Campos

Platja
de sa Ràpita

ses Salines

es
Llombards

Parc Natural
de Mondragó

Portopetro

Cala Mondragó

Platja des Trenc

Cala
Santanyí

Cala
Figuera

sa Colònia de
Sant Jordi

Cala
Llombards

es Pontàs

Cala Figuera

Platja des Carbó

es Tamarells

Estany de ses
Gambes

sa Talaia
Grossa

Cala Santanyí

Cala Llombards

Platja de ses Roquetes

Cala en Tugores

Cala de S'Almunia

Platja des Caragol

G4

Cap de ses Salines

Freu de Cabrera

Illa des Conills

101

Parc Nacional
de Cabrera

N

es
Castell

146

172

Illa de Cabrera

Cales de Mallorca

Cales de Mallorca est une zone qui présente une densité urbaine élevée et qui forme un tout continu avec les urbanisations de Platja Tropicana, Cala Murada, Cala Antena... Les environs sont peuplés de plages et de petites criques.

Entre Manacor et Cales de Mallorca se trouve la Torre dels Enagistes. Il s'agit d'une ancienne construction de défense, du xv ème siècle, où s'est installé le musée archéologique et ethnologique. On trouvera également sur la commune de Felanitx, toute proche, des localités moins importantes mais dignes d'intérêt comme Cas Concos des Cavaller, S'Horta, Es Carrotxó, Son Mesquida, Son Negre, Son Valls...

Cala Magraner

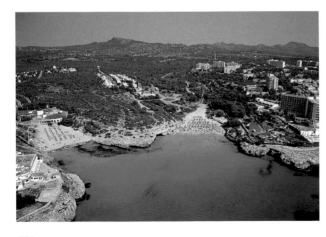

Cala Es Domingos

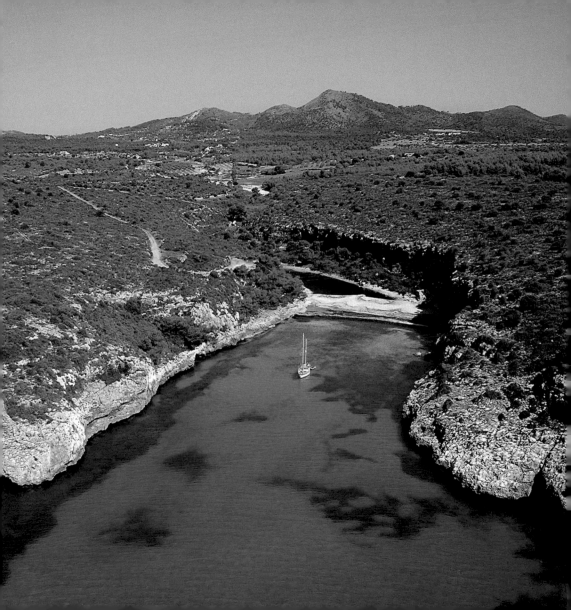

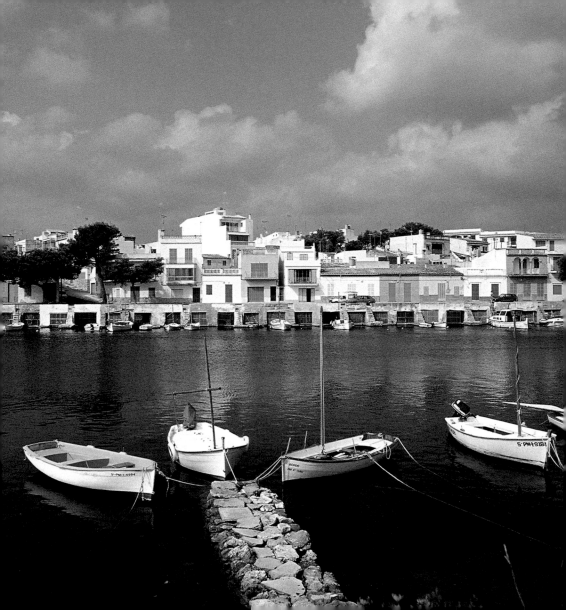

Portocolom

Ce port naturel, l'un des plus importants sur l'île, est l'accès maritime de la ville de Felanitx. C'est ici qu'étaient embarqués le vin et l'eau-de-vie produits dans la contrée que l'on exportait sur le continent, surtout en France, jusqu'à la fin du xix ème siècle, lorsque survint le phylloxera qui mit fin à la culture de la vigne. Aujourd'hui, après tant d'années d'interruption, on produit à nouveau du vin, à la saveur et à l'arôme très intéressants.

Il fut le théâtre de divers épisodes liés à la contrebande, mais aujourd'hui l'ancien port somnole et les activités qui y ont lieu sont beaucoup plus ludiques. Près de là se trouve Cala Marçal, une plage de sable fin, qui propose des activités et services en tout genre. La crique vierge de S'Algar, est une alternative intéressante, mais assez fréquentée.

Port de pêcheurs

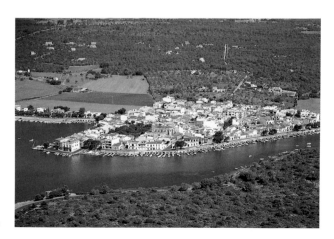

Sa Capella

Les amandiers furent jadis le soutien de la Majorque rurale
La cueillette a lieu suivant des méthodes traditionnelles →

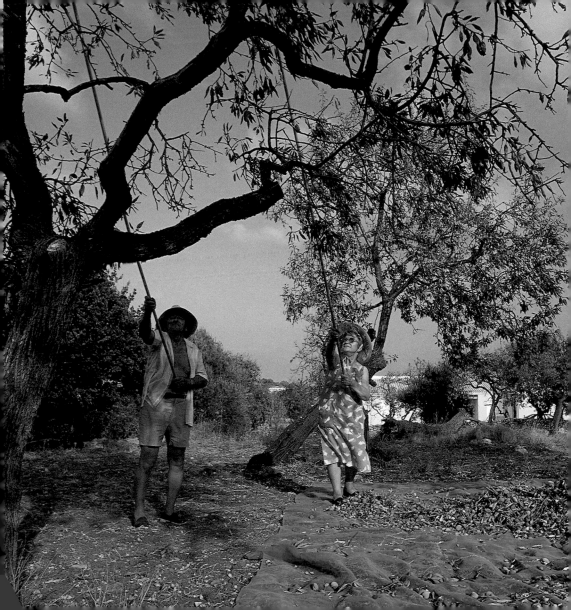

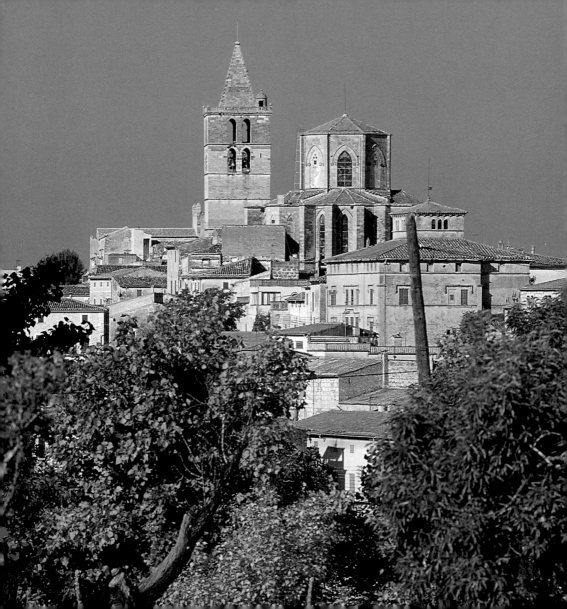

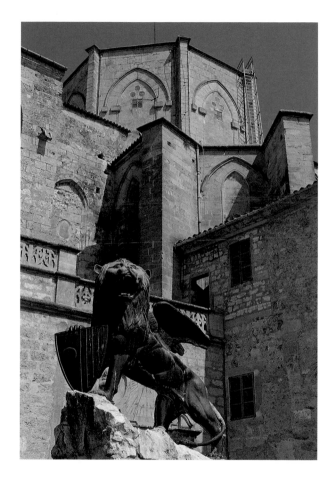

Sineu, au centre de l'île, est une de ses localités historiques

Criques de Montdragó et S'Amarador →→

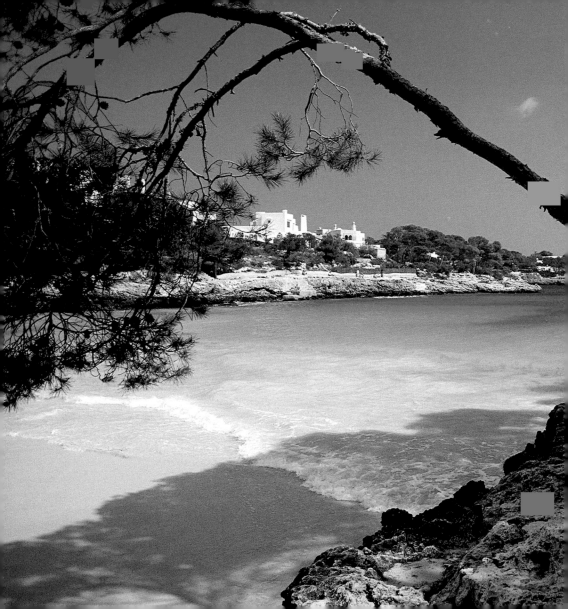

Cala d'Or

À Cala d'Or, on respire une atmosphère agréable et cosmopolite. Autour de trois criques contiguës, Cala Llonga, Caló de ses Dones et Cala Gran, un grand complexe a été créé, qui possède des services de grande qualité et un port de plaisance où sont amarrés des yachts luxueux et exclusifs. Le centre piétonnier propose toutes sortes de bars, restaurants et boutiques sophistiqués et attirants. Déjeuner ou dîner dans un des restaurants du bord de mer ou du club nautique est une excellente idée. Près de Cala d'Or, on trouvera des plages de sable fin entourées de pinèdes, telles Cala Esmeralda, Cala Ferrera et Cala de Sa Nau.

Eaux turquoises
à Cala Gran

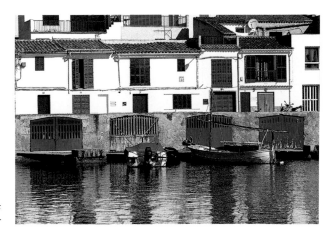

Garages pour les bateaux
au niveau de la mer

Portopetro

Les pointes de Sa Torre et Es Frontet protègent le passage de ce port aux eaux profondes. Il s'agit d'un excellent refuge pour les navigateurs; cependant le mouillage y est très demandé et il est difficile de trouver de la place. Dès le xv ème siècle, ce fut un port d'où l'on exportait la célèbre pierre de Santanyí, ainsi que du blé.

Portopetro est une localité agréable dans laquelle les touristes et les pêcheurs se mélangent sans déranger, ni les uns, ni les autres, la tranquillité et la beauté du lieu. C'est ici que vécut le musicien Frederic Mompou.

Ses quais offrent au navigateur un refuge incomparable

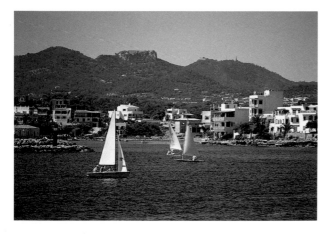

Régates à l'intérieur du port

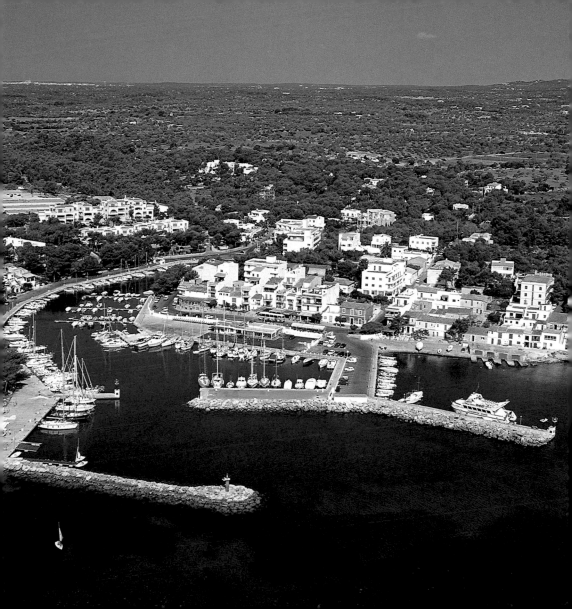

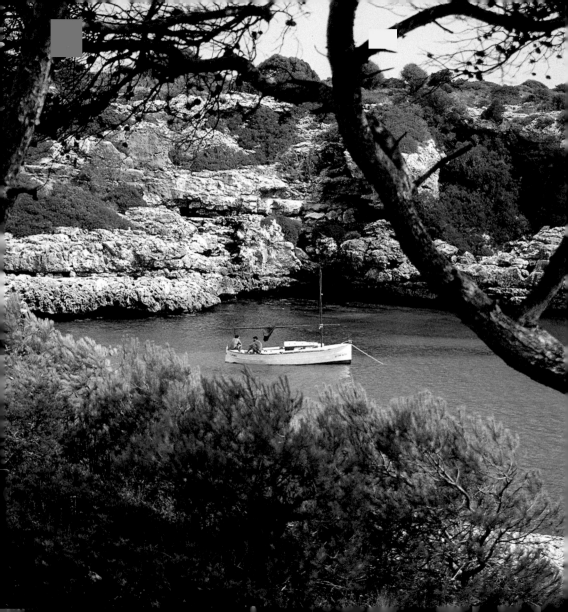

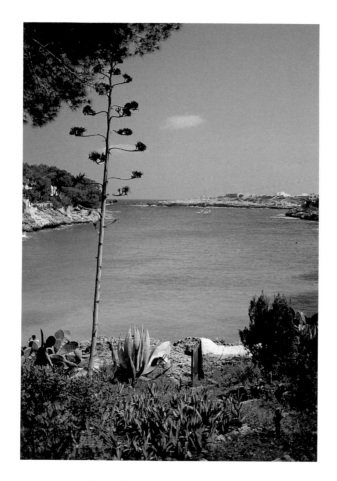

Le littoral découpé cache des paysages de rêve
← *Des petites criques placides furent, en d'autres temps, des cachettes de pirates*

Cala Figuera

Cala Figuera est un refuge naturel très apprécié des navigateurs qui visitent l'île. À Cala Figuera, on peut se promener sur le port, qui conserve une apparence d'une autre époque, voir les pêcheurs réparer leurs filets et l'on comprend pourquoi cet endroit est l'un des préférés des peintres autochtones et étrangers, qui viennent y refléter la belle sérénité qui baigne ses eaux.

Estampe marine

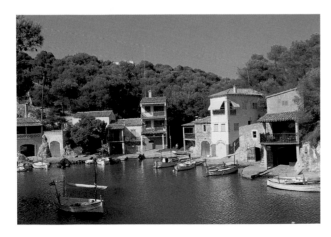

*La crique pittoresque
respire la tranquillité*

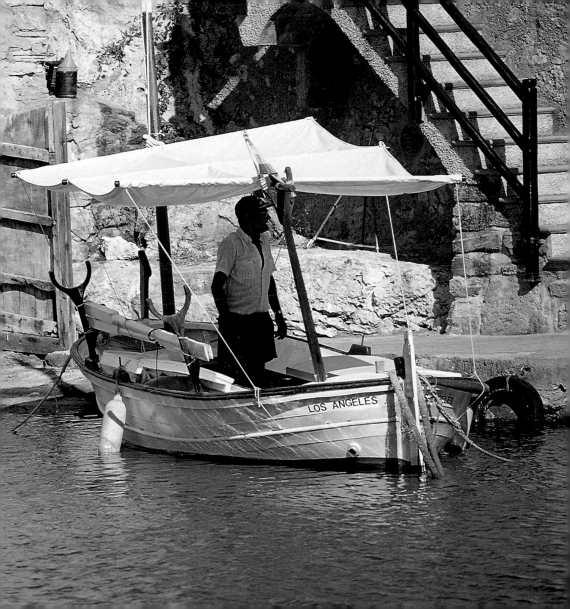

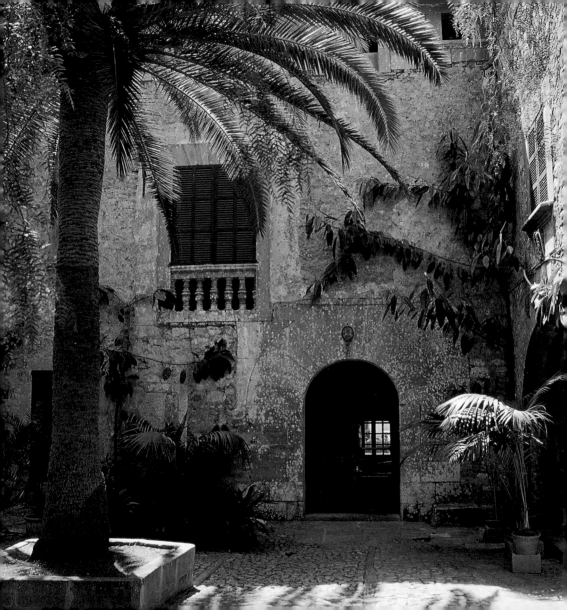

Santanyí

Le nom de cette localité vieille de sept cent ans, qui fut victime tout au long de son histoire de nombreux sièges et incursions pirates, provient du latin *Santi Agnini*. Au XXI ème siècle, un mouvement migratoire important conduisit beaucoup de ses habitants vers l'île voisine de Minorque, les côtes de l'Algérie ou vers d'autres villages de Majorque. La principale activité de la commune est le tourisme, mais il existe aussi une activité agricole de culture sèche peu importante et des carrières de marès (pierre sablonneuse) très réputée dans l'île à cause de sa jolie couleur ambre. Celles-ci se trouvent sur les vestiges des anciens villages préhistoriques de Sa Talaia Grossa et Ses Talaies de Can Jordi.
Le Parc Naturel de Mondragó, d'une surface de 785 ha, s'étend presque exclusivement sur le littoral, constitué de criques (S'Amarador, Caló del Brogit, Caló del Sivinar...) et de falaises pouvant atteindre les trente

Patio de Sa Rectoria

Le dimanche, jour de marché sur la place

mètres de hauteur (Cap del Moro, Solimina, el Blanquer...). Les torrents del Amarador et de las Coves del Rei donnent naissance à des petits ravins et inondent des surfaces en formant des petits étangs qui sont plus ou moins pleins d'eau en permanence. Un petit cordon de sable sépare l'étang de la mer sur la plage de S'Amarador. C'est une zone très variée puisqu'on y trouve des ravins, des criques, des dunes et des marais, qui abritent une flore et une faune très riche.

La localité d'Es Llombards et la crique du même nom méritent bien une visite. À Cala Llombards se trouve Es Pontàs, un arc de pierre spectaculaire qui a été façonné par la mer. Cal S'Amoina et Cala Santanyí sont également des criques intéressantes. La côte qui s'étend vers Ses Salines est planc, ouverte, mais elle gagne en hauteur jusqu'à atteindre 64 mètres au Cap de Ses Salines. Il s'agit de l'extrémité la plus méridionale de l'île. La tranquillité et les couchers de soleil spectaculaires en font un endroit très spécial.

Cala Santanyí possède une jolie plage

Es Pontàs

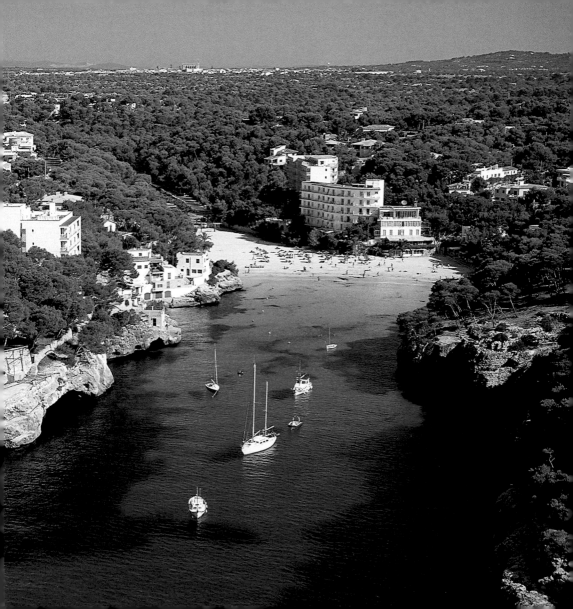

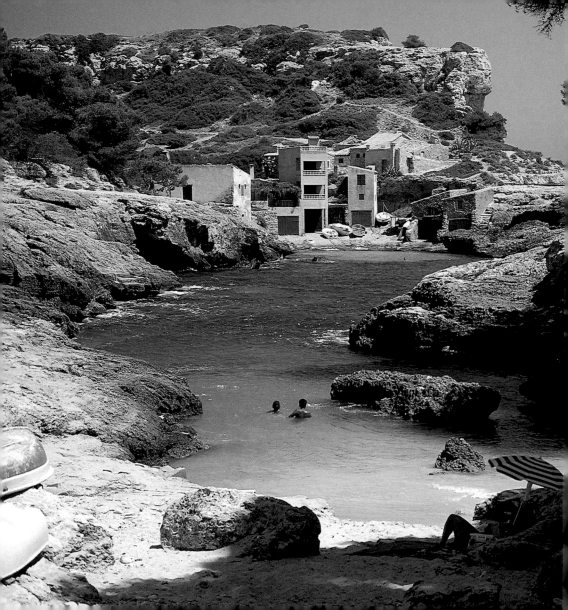

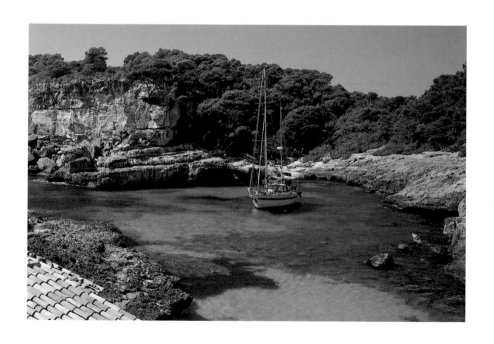

Cala S'Almonia, refuge pour les pêcheurs locaux
← Intérieur de la crique
Caló des Moro, près de S'Almonia →→

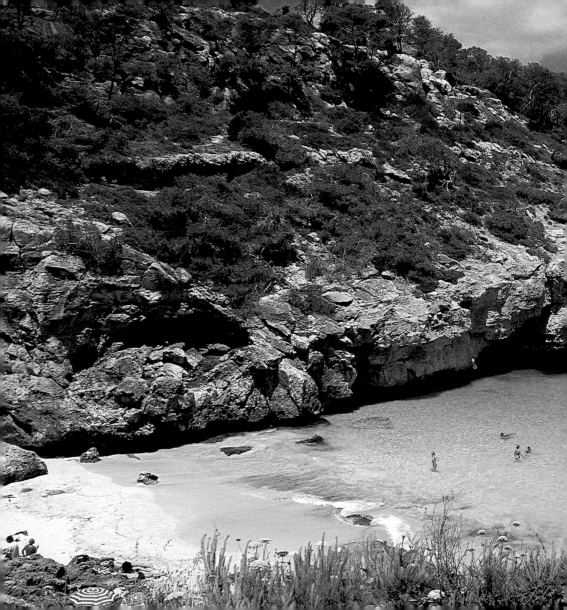

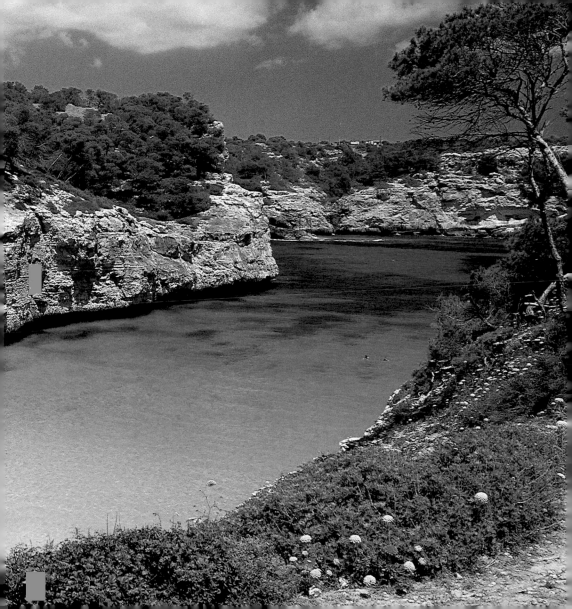

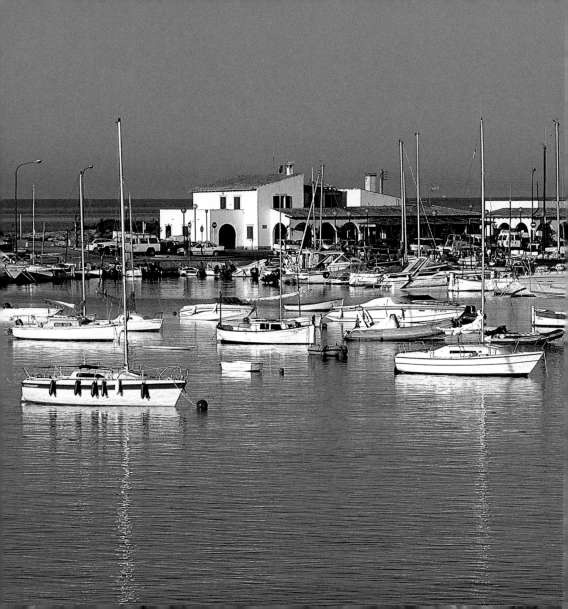

Colònia de Sant Jordi

Colònia de Sant Jordi, dont l'horizon maritime est dominé par la silhouette de Cabrera, est un lieu de villégiature familiale. Tout près de là se trouvent les plages sablonneuses du Carbó et des Caragol. Sur la côte de la Colònia de Sant Jordi, on remarquera les îlots de na Guardis (ancienne enclave punique d'échange de marchandises), des Caragol, Moltona et Pelada. Es Trenc est un système de dunes et l'une des rares plages naturistes de l'île. Tout près de cette plage se trouvent les salines, déjà exploitées par les Romains, qui font partie du Salobrar de Campos, deuxième marais plus important après S'Albufera, une zone de protection spéciale pour les oiseaux (ZEPA).

*Port de plaisance
et de pêcheurs*

Façade maritime

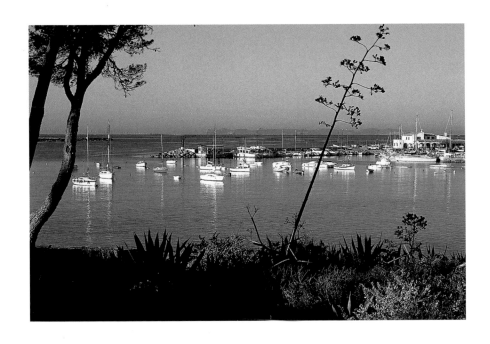

Colònia de Sant Jordi, détail du port

Plage d'Es Trenc, près de Ses Salines →

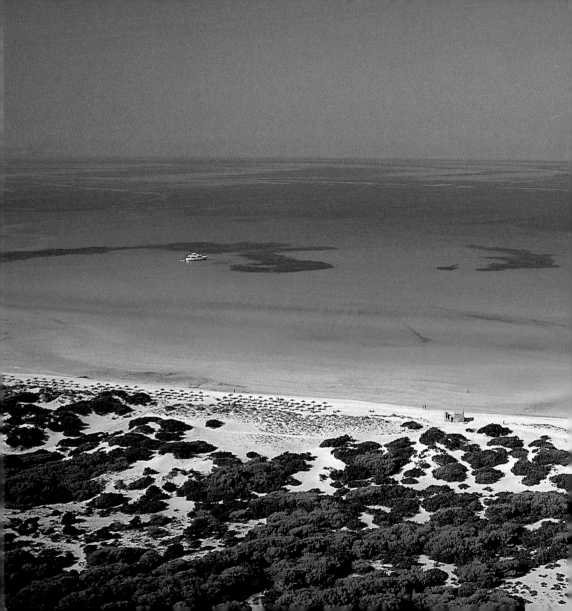

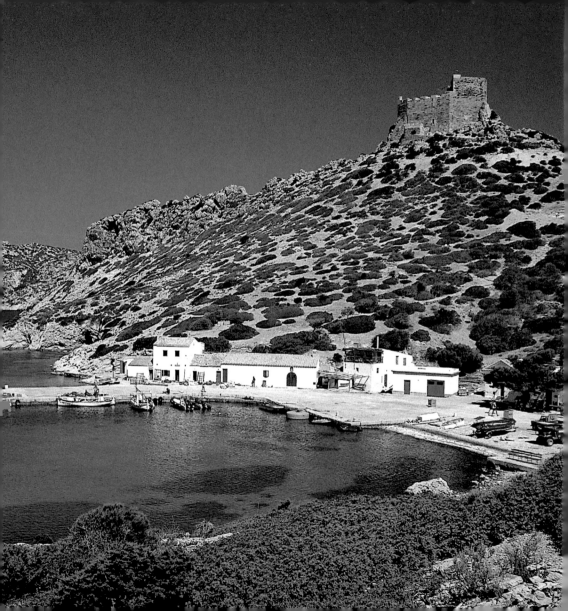

Illa de Cabrera

L'archipel de Cabrera, Parc National maritime et terrestre, comprend les îles principales de Cabrera et Illa de Conills, et environ dix-sept îlots et récifs (na Pobre, na Foradada, na Plana, l'Esponja, na Rodona, els Estells, l'Imperial...). La partie émergée du parc possède 1318 ha, alors que la partie marine en a 8703. On arrive au parc après une heure ou une heure et demie de traversée à partir des ports de la Colònia de Sant Jordi, Portopetro ou sa Ràpita de Campos.

Cabrera a été habitée tout au long de son histoire par une population très succincte, ce qui a permit de sauvegarder son environnement naturel, pratiquement intact. En arrivant sur l'ile, on aperçoit le château du XIV ème siècle, qui du haut d'un promontoire domine la crique aux eaux cristallines. Tout près du port, se trouve un monolithe à la mémoire des soldats français qui, après la bataille de Bailén, furent confinés ici et subirent des mauvais traitements, abandonnés à leur triste sort.

*Le château domine
le port*

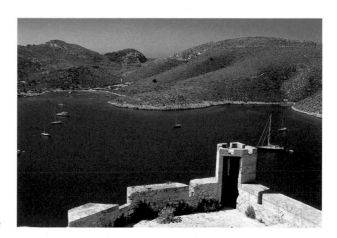

Arrivée sur l'île

© *du texte*
ALBERT HERRANZ

© *des photographies*
JAUME SERRAT *Pages:* 9, 14, 24, 32-33, 39, 41, 42, 52, 58, 59, 66, 67, 68, 70, 72, 73, 74, 78, 80, 83 (1, 3), 85, 87, 88, 89, 90, 91, 93, 94, 101, 105, 106, 107, 111, 114, 115, 116, 118, 119, 120, 126-127, 130, 132, 138, 140, 145, 146, 150, 152, 158, 159, 161, 167, 174, 175, 177, 180, 181, 182-183, 185, 186, 187, 190, 191, 192, 193, 194, 195, 198-199, 200, 201, 202, 203, 204, 205 *et* 207 · **RICARD PLA** 27, 31, 38, 47, 48-49, 51, 57, 83 (4), 95, 103, 108, 113, 117 (3, 4), 123, 133, 134, 135, 153, 157, 162, 163, 176, 184, 188 *et* 189 · **SEBASTIÀ TORRENS** 53, 75, 102, 109, 112, 131, 136-137, 141, 142, 143, 149, 154 *et* 155 · **CARME VILA** 25, 37, 96, 97, 99, 100, 164, 165, 178, 179 *et* 196 · **MELBA LEVICK** 2, 15, 18, 55, 61, 71, 86 *et* 124 · **JORDI PUIG** 26, 46, 50, 83 (2), 92, 121, 151 *et* 156 · **SEBASTIÀ MAS** 12, 20, 23, 28, 45, 63 *et* 69 · **HUGO ARENELLA** 30, 40, 43, 54, 56, 84, 168 *et* 169 · **SERGI PADURA** 10-11, 21, 29, 35 *et* 144 · **JOAN MARC LINARES** 36, 64-65 *et* 81 · **BIEL SANTANDREU** 170 *et* 171 · **PERE VIVAS** 22 *et* 147 · **ANDRES CAMPOS** 60 *et* 62 · **JOAN OLIVA** 34 *et* 44 · **JOAN R. BONET** 98 *et* 197 · **AINA PLA** 117 (2) *et* 139 · **DANI CODINA** 122 *et* 125 · **MIGUEL RAURICH** 160 *et* 166 · **GASPAR VALERO** 79 · **ORIOL ALAMANY** 104 · **MIQUEL TRES** 82 ·

Dessin graphique
MARTÍ ABRIL

Edition graphique
TRIANGLE POSTALS

Traduction
LAURENT COHEN

Photomécanique
TECNOART

Impression
NG NIVELL GRÀFIC

Dépôt légal **B-9283-2004**
ISBN **84-8478-040-6**

TRIANGLE POSTALS
Sant Lluís, Menorca
Tel. 971 15 04 51
www.trianglepostals.com